"十四五"职业教育国家规划教材

摄 影

李安强 郑强 主编

清华大学出版社
北京

内 容 简 介

本书在党的二十大精神指导下，立足立德树人、为党育人、为国育才，培育劳动精神、职业精神，引导学生树立正确的世界观、人生观和价值观，走技术成才、技能报国之路。秉承产教融合，科教融汇，适应新的社会动态和国民生活状态，突出实用性、职业性，体现职业教育类型特色。

围绕"三教改革"，结合学生特点及认知需求，适当调整了难度与广度，对教材知识体系做了一定的整合，使其更加完善，更具新时代的特色。

本书秉承"以学生发展为本"的教育理念，按照职业要求进行教学设计，思路新颖，体系完整，涉及摄影的各个常见领域，共分为基础知识、风光摄影、纪实摄影、静物摄影和人像摄影五大模块，每个模块又由多个项目将相关知识与技能串联起来，分阶段、分步骤地进行有序讲解，将理论教学与实际操作紧密联系起来，使学生能够秩序渐进地进行学习，快速熟练地掌握相关摄影知识。

本书体例新颖，几乎所有样片都来自于教学和生活，更加贴近职业教育教学实践。每个项目按照"项目描述"、"项目实施"、"任务说明"、"操作流程"等几个环节进行讲解，层层递进；中间穿插"技巧提示"和"知识扩展"，以加深学生对知识和深入理解，并扩大学生的知识面；在每一模块最后加入"自我检测"环节，便于学生检测对本章内容的掌握情况。

本书除作为职业院校艺术类相关专业的摄影课程教材外，也可作为摄影爱好者的参考手册使用。

本书封面贴有清华大学出版社防伪标签，无标签者不得销售。
版权所有，侵权必究。举报：010-62782989，beiqinquan@tup.tsinghua.edu.cn。

图书在版编目(CIP)数据

摄影 / 李安强，郑强主编. —北京：清华大学出版社，2018（2025.1重印）
ISBN 978-7-302-42637-0

Ⅰ. ①摄… Ⅱ. ①李… ②郑… Ⅲ. ①摄影艺术—教材 Ⅳ. ①J4

中国版本图书馆 CIP 数据核字（2016）第 013810 号

责任编辑：张　弛
封面设计：李　丹
责任校对：赵琳爽
责任印制：刘海龙

出版发行：清华大学出版社
　　网　　址：https://www.tup.com.cn, https://www.wqxuetang.com
　　地　　址：北京清华大学学研大厦 A 座　　邮　编：100084
　　社 总 机：010-83470000　　邮　购：010-62786544
　　投稿与读者服务：010-62776969, c-service@tup.tsinghua.edu.cn
　　质量反馈：010-62772015, zhiliang@tup.tsinghua.edu.cn

印 装 者：三河市君旺印务有限公司
经　　销：全国新华书店
开　　本：185mm×260mm　　印　张：12.25　　字　数：289 千字
版　　次：2018 年 10 月第 1 版　　印　次：2025 年 1 月第 9 次印刷
定　　价：69.90 元

产品编号：067135-03

前 言

在党的十八大以来,改革开放和社会主义现代化建设取得巨大成就,中国特色社会主义已经进入新时代,同时完成了脱贫攻坚、全面建成小康社会的历史任务,人民的生活越来越好,文化事业也得到了大发展。"坚持中国特色社会主义文化发展道路,增强文化自信,建设社会主义文化强国,发展面向现代化、面向世界、面向未来的,民族的科学的大众的社会主义文化,激发全民族文化创新创造活力,增强实现中华民族伟大复兴的精神力量。"当代青少年责无旁贷。

如今,摄影已经成为人们生活中不可分割的组成部分,人们在不知不觉中已经习惯通过摄影作品了解各种知识,比如建筑、交通、服装、风景、习俗、旅游和美食等。随着数码相机的普及,加之移动终端与自媒体的飞速发展,每个人都可以随时随地拍照"发图",每个人都希望快速上手,并能够快速提高拍摄水平。

本书依据中职艺术设计类专业要求,按照艺术设计与制作专业教学标准、数字影像技术专业教学标准编写,共分为六个模块,每个模块由若干个项目将相关知识与技能串联起来,分阶段、分步骤地进行讲解,将实践教学与理论教学紧密联系起来,使学生循序渐进、较熟练地掌握相关领域的摄影知识。

本书体例新颖,贴近中职教学实际:先由"项目描述"构建活动情境,提出项目要求;"项目实施"从学情出发,说明任务完成需要的具体环节;"任务说明"就具体任务提出相应引导性要求;"操作流程"给出完成本次任务的具体方法和详细步骤;"技巧提示"对任务完成过程中可能使用的小技巧或摄影名词进行引导性提示和讲解;"知识扩展"针对任务进行一些扩展性的知识讲解;"任务评价"和"自我检测"针对所学知识与摄影作品进一步评测,各环节环环相扣,对学生掌握摄影专业知识帮助明显,可以为学生的职业发展奠定扎实的基础。

总体来说,本书的出发点是能够让学生在短时间内对摄影有较深入的理解。当前职业教育的现状是对学生进行实例讲解,很容易造成学生模仿拍摄。本书在内容设置上从对某摄影专题的准备工作、相关知识储备、具体环境下的相机设置和取景,后期图像处理等几个环节按照流程逐个讲解,使学生们能够较轻松地掌握,并起到举一反三的学习效果。

在教学过程中,广大师生可根据季节变化、拍摄环境、学校条件、天气状况等,自主选择书中的项目次序,进行有目的的阶段性学习,尽可能达到更好的教学效果。

本书配套教学课件、教学视频,扫描书中的二维码即可参考使用。

本书由李安强、郑强任主编。在写作过程中,李森、赵坤、庞红涛、庞红勇、于文涛、禚

文煜和一部分学生提供了部分作品,于光明、姜宏涛等专家为本书提出了宝贵的建议,并提供人员和模特等支持与服务,在这里一并表示感谢。

由于编者能力有限,书中可能存在诸多不足之处,在此恳请广大读者给予批评、指正!

<div style="text-align: right;">

编　者

2022 年 8 月

</div>

教学课件

目 录

模块一　数码单反相机入门　　1

项目一　认识相机及其配件 ……………………………… 1
　　任务 1　学习数码单反相机基本知识 ………………… 1
　　任务 2　学习镜头基本知识 …………………………… 7
　　任务 3　了解摄影附件 ………………………………… 11
项目二　学习相机基本使用方法 ………………………… 15
　　任务 1　了解对焦模式 ………………………………… 16
　　任务 2　了解相机曝光模式 …………………………… 20

模块二　风光摄影　　24

项目一　城市风光摄影 …………………………………… 24
　　任务 1　前期准备与制定拍摄内容 …………………… 24
　　任务 2　实地拍摄 ……………………………………… 26
项目二　建筑摄影 ………………………………………… 37
　　任务 1　调研考察与制定拍摄内容 …………………… 38
　　任务 2　实地拍摄 ……………………………………… 40
项目三　城市夜景摄影 …………………………………… 46
　　任务 1　前期准备与制定拍摄内容 …………………… 46
　　任务 2　实地拍摄 ……………………………………… 48
项目四　崇山峻岭风光摄影 ……………………………… 54
　　任务 1　前期准备与制定拍摄内容 …………………… 54
　　任务 2　实地拍摄 ……………………………………… 57
项目五　江河湖海风光摄影 ……………………………… 65
　　任务 1　前期准备与制定拍摄内容 …………………… 65
　　任务 2　实地拍摄 ……………………………………… 66
项目六　瀑布摄影 ………………………………………… 72
　　任务 1　前期准备与制定拍摄内容 …………………… 73

　　　　任务2　实地拍摄 ………………………………………………… 74
　　项目七　日出日落弱光摄影 …………………………………………… 77
　　　　任务1　前期准备与制定拍摄内容 ……………………………… 78
　　　　任务2　实地拍摄 ………………………………………………… 79

模块三　纪实摄影　　　　　　　　　　　　　　　　　　　　85

　　项目一　人文纪实摄影 ………………………………………………… 85
　　　　任务1　前期准备与制定拍摄内容 ……………………………… 86
　　　　任务2　实地拍摄 ………………………………………………… 88
　　项目二　节庆活动纪实摄影 …………………………………………… 94
　　　　任务1　前期准备与制定拍摄内容 ……………………………… 94
　　　　任务2　实地拍摄 ………………………………………………… 95
　　项目三　旅游纪实摄影 ………………………………………………… 99
　　　　任务1　前期准备与制定拍摄内容 ……………………………… 99
　　　　任务2　实地拍摄 ………………………………………………… 100
　　项目四　会议纪实摄影 ………………………………………………… 106
　　　　任务1　前期准备与制定拍摄内容 ……………………………… 106
　　　　任务2　实地拍摄 ………………………………………………… 108

模块四　商品摄影　　　　　　　　　　　　　　　　　　　　113

　　项目一　纺织品摄影 …………………………………………………… 113
　　　　任务1　准备工作 ………………………………………………… 113
　　　　任务2　实地拍摄 ………………………………………………… 116
　　　　任务3　后期修片 ………………………………………………… 119
　　项目二　紫砂壶摄影 …………………………………………………… 122
　　　　任务1　准备工作 ………………………………………………… 123
　　　　任务2　实地拍摄和后期修片 …………………………………… 125
　　项目三　酒类摄影 ……………………………………………………… 129
　　　　任务1　准备工作 ………………………………………………… 129
　　　　任务2　实地拍摄和后期修片 …………………………………… 131
　　项目四　珠宝玉器摄影 ………………………………………………… 135
　　　　任务1　准备工作 ………………………………………………… 135
　　　　任务2　实地拍摄 ………………………………………………… 137
　　　　任务3　后期修片 ………………………………………………… 141

模块五　人像摄影　　144

项目一　儿童摄影 …………………………………………… 144
　　任务1　婴幼儿拍摄 ………………………………………… 144
　　任务2　儿童室外摄影 ……………………………………… 147
项目二　外景写真摄影 ………………………………………… 152
　　任务1　准备工作 …………………………………………… 152
　　任务2　实地拍摄和后期修片 ……………………………… 155
　　任务3　棚拍人像摄影 ……………………………………… 160

模块六　其他摄影　　163

项目一　舞台演出摄影 ………………………………………… 163
　　任务1　前期准备与制定拍摄内容 ………………………… 163
　　任务2　实地拍摄 …………………………………………… 167
项目二　博物馆摄影 …………………………………………… 172
　　任务1　前期准备与制定拍摄内容 ………………………… 172
　　任务2　实地拍摄 …………………………………………… 174
项目三　花卉摄影 ……………………………………………… 179
　　任务1　前期准备与制定拍摄内容 ………………………… 180
　　任务2　实地拍摄 …………………………………………… 181

模块一

数码单反相机入门

数码单反相机是指单镜头反光数码相机(Digital Single Lens Reflex Camera,DSLR),是一种以数码方式记录成像的照相机。数码单反和普通数码相机的自动对焦系统存在本质的区别。单反相机使用的是相位差自动对焦系统,这正是普通数码相机 DC 所不具备的。在数码单反相机上,对焦系统是一个独立的模块,存在于反光板之下。依托反光板而存在,依托反光板反射的光线而工作,可以高速对焦,大大优于普通数码相机靠主图像传感器(Charge-Coupled Device,CCD)进行的对焦,这在抓拍的过程中是至关重要的。

无反相机即无反光板相机,也称半透镜相机。现在的无反相机,相对于单反相机,没有反光板,没有机械快门,没有五棱镜,电子取景器和屏幕取景都是所见即所得。正因为它的完全电子化,快门速度、连拍速度都已经突破了单反的局限,影像录制的性能也更加卓越。

项目一 认识相机及其配件

项目描述

工欲善其事,必先利其器。认识相机、镜头及其他配件是至关重要的,有些人虽然拥有数码单反相机,但只会用它的基本功能,很难拍出专业的照片。

项目实施

项目在实施时分以下 3 个步骤。
(1) 学习数码单反相机基本知识。
(2) 学习镜头基本知识。
(3) 学习其他配件基本知识。

任务 1 学习数码单反相机基本知识

任务说明

本任务是让学生认识数码单反相机和传统相机或小型数码相机的区别,并对数码单反相机具有的优势有一定直观了解,同时也让学生了解数码单反相机的分类和购买的基本知识,做到有的放矢。

知识链接

1）借助百度或其他搜索引擎

使用好搜搜索引擎，输入"数码单反相机"，会有大量与其相关的内容可供学习和选择，不管是想了解数码单反相机的基本知识，还是选择或购买数码单反相机，都会给我们提供很多帮助。

2）专业相机网站销售平台

有很多网站会有专区提供数码相机的销售、评测、技巧等方面的知识，如太平洋电脑网（http://www.pconline.com.cn/）和中关村在线（http://www.zol.com.cn/），当然京东也是不错的购买平台，如图1-1所示。

图1-1 京东购物搜索单反相机

操作流程

1）了解数码单反相机的优势

相对于传统相机和普通数码相机，以及手机的拍照功能，数码单反相机具有以下几个优势。

（1）图像传感器优势明显。对于数码相机来说，感光元件是最重要的核心部件之一，它的大小直接关系拍摄的效果，要想取得良好的拍摄效果，最有效的办法是加大感光元件的尺寸，而不是单纯增加相机的像素数。无论是采用CCD还是CMOS（新型图像传感器），数码单反相机的传感器尺寸都远远超过了普通数码相机。使用数码单反相机拍摄的作品如图1-2所示。

（2）丰富的镜头选择。数码相机作为一种光、机、电一体化的产品，光学成像系统的

性能对最终成像效果的影响也是相当大的,拥有一支优秀的镜头对于成像的意义绝不亚于图像传感器的选择。

佳能、尼康等品牌都拥有庞大的自动对焦镜头群,从超广角到超长焦,从微距到柔焦,用户可以根据自己的需求选择配套镜头。同时,由于传感器面积较大,数码单反相机比较容易得到出色的成像。更重要的是,许多摄影发烧友手里一般都有一两支,甚至多达十几支的各种专业镜头,如图 1-3 所示。

图 1-2　使用数码单反相机拍摄的效果

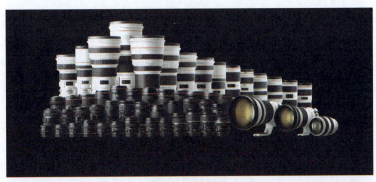

(a) 佳能镜头群

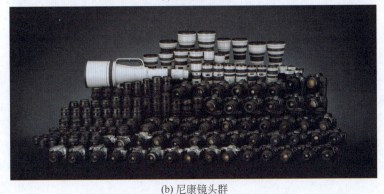

(b) 尼康镜头群

图 1-3　镜头

(3) 迅捷的响应速度。普通数码相机最大一个问题就是快门时滞较长,在抓拍时掌握不好经常会错过最精彩的瞬间。响应速度正是数码单反相机的优势,由于其对焦系统独立于成像器件之外,已经超过传统数码单反相机的响应速度,在新闻、体育摄影中让用户得心应手,最高拍摄速度达到 1/8000s。支持连拍功能,佳能 EOS-1D MARK Ⅲ 和尼康 D6 可以达到 60 张/秒,APS-C(先进图像系统—C 型)画幅实时取景时可实现 20 张/秒,目镜取景时可达 30 张/秒。使用 1/500s 的快门速度进行高速拍摄的效果如图 1-4 所示。

图 1-4　使用 1/500s 的快门速度进行高速拍摄的效果

(4) 卓越的手控能力。虽说如今的相机自动拍摄的功能是越来越强了,但是拍摄时环境、拍摄对象的情况是千变万化的,因此一个对摄影有一定要求的用户是不会仅仅满足于使用自动模式拍摄的。这就要求数码相机同样具有手动调节功能,让用户能够根据不同的情况进行调节,以取得最佳的拍摄效果。因此手动调节功能也就成为数码单反必须具备的功能,也是其专业性的代表。而在众多的手动调节功能中,曝光和白平衡是两个重要的方面。当拍摄时,自动测光系统无法准确地判断拍摄环境的光线情况和色温时,就需要用户根据自己的经验来进行判断,通过手动进行强制调整,以取得好的拍摄效果,如图 1-5 所示。

(4) 丰富的附件。数码单反相机和普通数码相机一个重要的区别就是它具有很强的扩展性,除了使用偏振镜等附加镜片和可换镜头之外,还可以使用专业的闪光灯,以及其他一些辅助设备,以增强其适应各种环境的能力,比如大功率闪光灯、环形微距闪光灯、电池手柄、定时遥控器,这些丰富的附件让数码单反相机可以适应各种独特的需求,是普通数码相机无法相比的,如图 1-6 所示。

(6) 数码摄像功能。越来越多的数码单反相机都有视频拍摄功能,大多都能以顶级高清 1920 像素×1080 像素格式拍摄,使平民拍摄电影感的视频成为可能。使用数码单反相机拍摄视频,具有视频质量好、可以更换镜头、低照度成像质量好、浅景深表现出色等优势。现在为数码相机配备的摄像器材也非常多,数码单反摄像套件就是比较流行的一种,如图 1-7 所示。

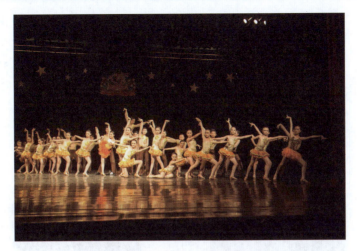

图 1-5　使用手动曝光模式拍摄舞台照

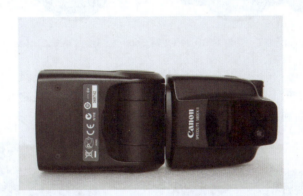

图 1-6　佳能 580EX Ⅱ 闪光灯

图 1-7　数码单反摄像套件

2）了解数码单反相机的分类

数码单反相机大致可分为入门级、准专业级和专业级 3 种，但它们之间的划分体系也因各家的标准不完全统一而有细微不同。

一般来说，入门级数码单反相机机身结构简单，取景器昏暗，放大倍率或者视野率很小，最高快门速度约 1/4000s，功能尽量简化，价格相对适中，套机价格一般在 5000 元以下。基本上佳能的 700D 系列和尼康的 D3000 与 D5000 系列都属于这一类，如图 1-8 所示。

数码单反相机的分类

图 1-8　佳能 850D 和尼康 D5600 入门级数码单反相机

准专业级数码单反相机的特点是金属机身或工程塑料机身，强调一定的密封性、更好的手感和操控性，最高快门速度可以达到 1/8000s。价格稍贵，套机价格在 5000～12000 元，佳能 90D、6D、7D 系列和尼康 D7000 系列都属于这一类，如图 1-9 所示。

 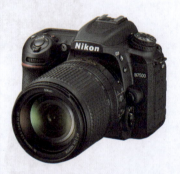

图 1-9　佳能 6D MARK Ⅱ 和尼康 D7500 准专业级数码单反相机

专业级数码单反相机的特点在于密封的金属机身或者特种复合材料机身，1/8000s 以上快门速度，1/250s 以上的闪光灯同步。基本都是全画幅单反相机或 APS-H（先进图像系统—H 型）数码单反相机，价格比较昂贵，机身一般在 12000 元以上。如佳能 1D、5D 系列和尼康 D700、D800、D3、D4 系列，如图 1-10 所示。

知识扩展

数码单反相机的品牌很多，但销量最大的仍然是佳能、尼康、索尼等品牌，教师可以将现有的相机展示给学生看，机型不足的可以在网络上下载一些照片，让学生有初步的认识。现场拍摄一些比较好的照片让学生欣赏，然后用手机或普通数码相机拍摄一些照片与数码单反相机拍摄的照片进行对比，提高学生的兴趣。另外，可以让学生利用全自动档

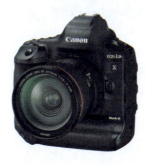

图 1-10　佳能 1DX MARK Ⅲ 和尼康 D850 专业级数码单反相机

进行一些简单拍摄。

 任务评价

学生根据评价表（见表 1-1），对任务完成情况进行自评或互评。

表 1-1　学习数码单反相机基本知识任务评价表

评价内容	评价标准	分值	得分
数码单反相机的优点	准确描述 6 个优点	50	
数码单反相机的分类	理解相机分类并说出它们的不同	30	
简单拍摄	姿势正确，拍摄清晰	20	

任务 2　学习镜头基本知识

 任务说明

本任务是让学生初步了解数码单反相机镜头的相关知识，并通过实物观察对镜头有直观了解，能够分辨不同焦距的镜头，并对它们的使用和挑选有所了解。

知识链接

镜头焦距是指镜头光学后主点到焦点的距离，是镜头的重要性能指标。镜头焦距的长短决定拍摄的成像大小、视角大小、景深大小和画面的透视强弱。

1）镜头焦距与视角成反比

焦距长，视角小，成像越大；焦距短，视角大，成像越小。通俗地说，在同一位置上进行拍摄，焦距越长越能把远处的对象拍大。

2）镜头焦距与景深成反比

焦距长，景深小，意味着前后景物的清晰范围小；焦距短，景深大，意味着前后景物的清晰范围大。

3）相机画幅与焦距转换

根据感光元件的尺寸划分，可将数码单反相机分为全画幅相机、APS-H 画幅相机、APS-C 画幅相机和 3/4 画幅相机。

全画幅是针对传统 135 胶卷的尺寸来说的，传统照相机的胶卷宽度为 35mm，感光面积为 36mm×24mm。

由于感光元件生产成本的问题，市场上的入门级或准专业级数码单反相机大多采用 APS-C 画幅的感光元件，它的画幅大约是 135 胶卷面积的一半，约 24mm×18mm。一般 APS-C 画幅相机在使用镜头时，镜头的焦距要乘以 1.5（尼康和索尼等品牌）或 1.6（佳能）。

操作流程

1）了解单反镜头的分类

镜头的分类 1

镜头的分类 1

单反镜头的分类有多种方法，如以焦距能不能变化作为标准可以分为定焦镜头和变焦镜头两大类，以镜头的用途作为标准可以分为风景镜头、人像镜头、运动镜头和鸟类镜头等，以镜头是否可以在全画幅相机上使用作为标准可以分为全画幅镜头和非全画幅镜头，以镜头生产的厂家是否与相机厂家一致为标准可以分为原厂镜头和副厂镜头。但最常见的分类方法还是以焦距的长短为标准进行划分，这样镜头可以分为标准镜头、广角镜头和长焦镜头。广角端还有鱼眼镜头，长焦里还有超长焦镜头。

（1）标准镜头。焦距长度和所摄画幅的对角线长度大致相等的摄影镜头通常叫做标准镜头，其视角一般为 45°～50°。标准镜头通常是指焦距在 40-55mm 的摄影镜头，标准镜头所表现的景物的透视与目视比较接近，是所有镜头中最基本的一种摄影镜头，如图 1-11 所示。

标准镜头

标准镜头 2

人像镜头

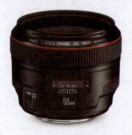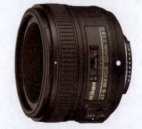

图 1-11　50mm 标准镜头

标准镜头给人以纪实性的视觉效果画面，所以在实际拍摄中，它的使用频率是较高

的。它是一种成像质量上佳的镜头,对于被摄对象细节的表现非常有效。

由于标准镜头的画面效果与人眼视觉效果十分相似,故用标准镜头拍摄的画面效果十分普通,它很难获得广角镜头或远摄镜头那种渲染画面的戏剧性效果。因此,要用标准镜头拍出生动的画面很不容易。但是,标准镜头所表现的视觉效果有一种自然的亲近感,用标准镜头拍摄时与被摄对象的距离也较适中,所以在普通风景、普通人像、抓拍等摄影场合使用较多,如纪念照,多采用标准镜头拍摄。

对于APS-C画幅的数码单反相机,35mm的镜头属于标准镜头,如图1-12所示。

图1-12　35mm镜头

（2）广角镜头。广角镜头是一种焦距短于标准镜头、视角大于标准镜头、焦距长于鱼眼镜头、视角小于鱼眼镜头的摄影镜头。广角镜头的基本特点是镜头视角大,视野宽阔。从某一视点观察到的景物范围要比人眼在同一视点所看到的大得多;景深长,可以表现出相当大的清晰范围;能强调画面的透视效果,善于夸张前景和表现景物的远近感,这有利于增强画面的感染力。比较适合拍摄较大场景的照片,如建筑、风景等题材,如图1-13所示。

广角镜头

图1-13　使用佳能"16-35mm"广角镜头拍摄效果

（3）长焦镜头。长焦镜头是指比标准镜头的焦距长的摄影镜头。长焦镜头分为普通远摄镜头和超远摄镜头两类。普通远摄镜头的焦距长度接近标准镜头,而超远摄镜头的焦距却远远大于标准镜头。以135全画幅照相机为例,其镜头焦距从85-300mm的摄影镜头为普通远摄镜头,如图1-14所示。300mm以上的为超远摄镜头。

长焦镜头

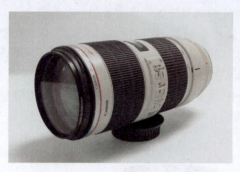

图 1-14　使用佳能"70-200mm"长焦镜头拍摄效果

除此之外,还有一些特殊的镜头,如鱼眼镜头、微距镜头、柔焦镜头、移轴镜头等,分别适用于不同的场合。

2) 对镜头进行试用

为了更深刻地理解各种镜头的作用与不同,在有条件的情况下,使用以下 3 种方法加深对镜头的理解。

镜头的试用

(1) 相同相机不同镜头效果。在同一台相机上,换用不同的定焦镜头,感受不同焦距镜头的拍摄范围变化,如果换用的是变焦镜头,可以体会单支镜头变焦过程中的拍摄范围变化,不同的变焦镜头,变焦的范围又有不同。

(2) 不同相机相同镜头效果。这里所说的不同相机,应该是画幅不同的同品牌相机,如全画幅相机和 APS-C 画幅相机同时换用一支全画幅相机支持的镜头,拍摄同一事物,观看其拍摄范围的变化。

(3) 单支镜头的光圈变化。在专业人士的指导下,将相机拍摄模式调整到光圈优先档(尼康为 A 档,佳能为 Av 档),调整光圈的大小,拍摄相同的场景,查看照片上景深随光圈变化而产生的变化,加深对光圈的认识。

知识扩展

应该怎样选择合适的数码单反相机和镜头?

在了解数码单反相机和镜头的相关知识以后,可以选购一台适合自己的数码单反相机了。

一般情况下,要从价格和性能两方面考虑。价格是伴随着价值定位的,基本上价格高的相机性能要好一些,因此购买相机一定要从用途出发。作为初学者,购买入门级或准专业级的机身就可以了,这些相机基本上都是 APS-C 画幅相机。

比较难以选择的是镜头。通常相机在出售时都是出售套机,会标配一支镜头,比如,焦距是 18-55mm 的镜头。对 APS-C 画幅相机来说,还要乘以系数 1.5(尼康或索尼)或 1.6(佳能),才是其实际焦距,也就是其等效焦距是 27-82mm 或 29-88mm。这样基本能覆盖广角和中焦段,拍摄起来比较顺手,长焦镜头无法顾及。要想拍摄长焦照片,就要再购买一支长焦镜头。因此,建议在购买佳能 APS-C 画幅相机时直接标配"18-135mm"(佳能等效焦距是 29-216mm)的镜头,购买尼康 APS-C 画幅相机时直接标配"18-140mm"(尼康

等效焦距是 27-210mm）的镜头，如图 1-15 所示。定焦镜头需要储备一支，如果以拍摄人像为主，可以考虑 50mm F1.4（佳能等效焦距为 80mm，尼康等效焦距为 75mm）的镜头。

图 1-15　尼康 D7200 标配 18-140mm 镜头套机

如果费用比较宽裕，主要考虑拍摄效果，可以考虑购买全画幅相机，配备所谓的"大三元"镜头即可。

 任务评价

学生根据评价表（见表 1-2），对任务完成情况进行自评或互评。

表 1-2　学习镜头基本知识任务评价表

评价内容	评价标准	分值	得分
相机画幅与焦距转换	说出不同画幅之间的区别及镜头焦距转换方法	30	
镜头的分类	准确说出镜头分类	40	
简单试用拍摄	体会定焦、变焦镜头的不同，拍摄清晰	30	

 自我检测

（1）请选用不同的分类方法对镜头进行分类，另外，可以选择一种镜头，如佳能"EF 24-70mm F1∶2.8 L USM"镜头，看它在不同分类中的划分。

（2）利用网络查阅单反镜头的相关知识，如果能对照实物进行试拍最好。

任务 3　了解摄影附件

任务说明

本任务是让学生了解摄影附件，并对其作用有初步认识，为相机配备必要的附件，并通过实际操作，对它们有一定了解，为将来的摄影出行做好准备。

操作流程

1）了解各类摄影附件

（1）闪光灯。作为数码单反相机，一般都带有内置闪光灯，体积轻巧，使用方便。但在光线较弱的环境里，内置闪光灯的闪光强度很难达到要求。

作为专业的摄影人,通常都会至少配备一支专业外置闪光灯。外置闪光灯强度高、发光量大、有效闪光距离远,可以满足大多数弱光环境下的拍摄要求,如图1-16所示。

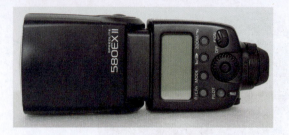

图1-16　外置闪光灯

UV镜

　　(2) UV镜。紫外线滤光镜(以下简称UV镜)通常为无色透明的(见图1-17),不过有些因为加了增透膜的关系,在某些角度下观看会呈现紫色或紫红色。UV镜能减弱因紫外线引起的蓝色调。同时对于数码相机来说,还可以排除紫外线对CCD的干扰,有助于提高清晰度和色彩的效果。但是由于CMOS的普及,对紫外线的敏感度大大减小,所以如今UV镜的作用越来越小,当前UV镜的主要用途是保护镜头。但需要注意的是,质量较差的UV镜会对镜头成像产生不利的影响。

偏振镜

　　(3) 偏振镜。偏振镜也叫偏光镜,简称PL镜,是一种滤色镜。偏振镜的出色功用是能有选择地让某个方向的光线通过,在彩色和黑白摄影中常用来消除或减弱非金属表面的强反光,从而消除或减轻光斑。例如,在反光物和风光摄影中,常用来表现强反光处的物体质感,突出玻璃后面的景物、水面下的物体或游鱼,压暗天空和表现蓝天、白云等。根据过滤偏振光的机理不同,偏光镜可以分为圆偏光镜(CPL)和线偏光镜(LPL)两种,前一种在实际拍摄过程中被大量应用,如图1-18所示。

图1-17　超薄UV镜　　　　　　　　图1-18　圆偏光镜(CPL)

（4）ND 镜。ND 镜又叫中灰密度镜，其作用是过滤光线。这种滤光作用是非选择性的，也就是说，ND 镜对各种不同波长光线的减少能力是同等的、均匀的，只起到减弱光线的作用，而对原物体的颜色不会产生任何影响，因此可以真实再现景物的反差。它的主要作用是在光线比较强的情况下使用慢速快门，如拍摄瀑布等。

ND 镜和 GND 镜

另外，有一种常用的中灰渐变镜，简称 GND 镜，它一半透光一半阻光，阻挡进入镜头的一部分光线。主要是在浅景深摄影、低速摄影、强光条件下得到相机允许的正确曝光组合，也常用于平衡影调。GND 镜用来平衡画面上下或左右两部分的反差，常用来降低天空的亮度，减少天空与地面的反差。可以在保证下半部分的正常曝光外，有效压暗上部天空的亮度，使作品明暗过渡柔和，能有效突出云彩的质感。

不管是 ND 镜还是 GND 镜（见图 1-19），都会有多种密度可供选择，如 ND2、ND4、ND8、ND16、ND32（分别需要增加一档、两档、三档曝光……）。一般情况下，ND8 就可以满足要求了，如果增加的密度过高，拍摄的照片有可能出现偏色。

 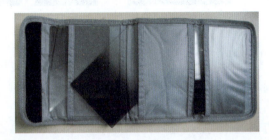

图 1-19　中灰密度镜（ND）和中灰渐变镜（GND）

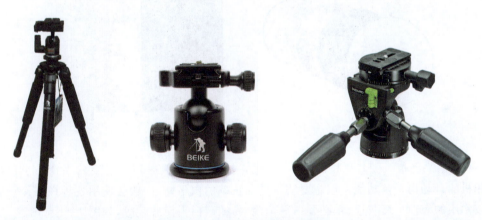

图 1-20　摄影用三脚架和云台

（5）三脚架。三脚架（见图 1-20）的作用是支撑和稳定相机，在摄影中使用频率较高。例如，在光线较弱时，可使成像质量更好；在使用长焦镜头时，可使用低于安全快门的速度进行拍摄；拍摄水流、瀑布、夜景时，三脚架也是不可或缺的。在实际使用前，要确定三脚架的最大载重量。

（6）存储卡。存储卡主要用于保存数码相机拍摄到的照片，最常用

三脚架

的是 CF 卡和 SD 卡，如图 1-21 所示。由于现在数码单反相机功能越来越强大，拍摄的图像较大，还经常进行一些高清摄像，因此建议购买存储和读取速度都较快的存储卡。

反光板　　　　　　白平衡板　　　　　　快门线

图 1-21　高速 CF 卡和 SD 卡

（7）反光板。反光板作为拍摄中的辅助设备，使用频率不亚于闪光灯。根据环境需要用好反光板，可以让平淡的画面变得更加饱满，体现出良好的影像光感、质感。同时，利用它适当改变画面中的光线，对于简洁画面成分，突出主体也有很好的作用。反光板的颜色主要有银色、金色、白色几种，如图 1-22 所示。

图 1-22　反光板

（8）白平衡板。随着科技的进步，相机在拍摄时，可根据环境设置白平衡，也可以使用相机的自动白平衡功能。但想要获得更加正确的白平衡，一般会使用各种白平衡设备。比较常用的有白平衡灰板、希必爱白平衡镜、易捕碟白平衡滤镜等，如图 1-23 所示。

（9）快门线。快门线是控制快门的遥控线，现在有直接用线连接相机和遥控快门线两种。常用于远距离控制拍照、曝光、连拍，可以控制相机拍照而防止接触相机表面导致震动，防止破坏画面的完整性。B 门锁定功能、延时摄影、计时拍照、微距摄影等，都需要大量应用快门线进行辅助拍摄，一般情况下，快门线会配合三脚架进行拍摄，如图 1-24 所示。

2）对附件进行试用

在了解了相机附件的相关知识以后，如果有条件，可以进行三脚架的拆装，使用 ND

模块一　数码单反相机入门

图 1-23　普通 PE 材质白平衡板和希必爱

图 1-24　快门线

镜进行慢速快门拍摄等训练。

 任务评价

学生根据评价表（见表 1-3），对任务完成情况进行自评或互评。

表 1-3　了解摄影附件任务评价表

评价内容	评价标准	分值	得分
认识各种摄影附件	说出 4 种附件的名称并描述它们的作用	40	
安装使用附件	正确安装各种附件	60	

 自我检测

（1）相机镜头加装 ND 镜借助三脚架拍摄人流，查看效果。

（2）使用外置闪光灯拍摄夜景人像。

项目二　学习相机基本使用方法

项目描述

本项目主要讲解相机的基本使用方法，让学生能够较快掌握相机的基本操作。

项目实施

在项目实施时分以下两个步骤。
(1) 对焦模式和对焦点选择。
(2) 相机曝光模式。

任务1　了解对焦模式

任务说明

通过本任务的学习，初步了解相机的几种对焦模式，能较熟练地掌握单次自动对焦技术，在对焦点的选择或二次构图方面有所理解。

知识链接

曝光三要素——光圈、快门速度、感光度。

在摄影中，要拍摄出亮度合适、层次丰富、色彩还原好的照片，就必须做到曝光正确，曝光过度和曝光不足都会影响照片的质量。

1) 光圈

光圈也叫焦比，是照相机上用来控制镜头孔径大小的部件，以控制景深、镜头成像质素以及和快门协同控制进光量，有时也表示光圈值的概念。表达光圈大小用 F 值表示。光圈越大，进光量越多，景深越小，F 值越小；光圈越小，进光量越少，景深越大，F 值越大。不同光圈拍摄的照片如图1-25所示。

图1-25　不同光圈拍摄的照片

2) 快门速度

快门速度单位是秒(s)。常见的快门速度有 1s、1/2s、1/4s、1/8s、1/15s、1/30s、1/60s、1/125s、1/250s、1/500s、1/1000s、1/2000s 等。相邻两级的快门速度的曝光量相差一倍，我们常说相差一级。高速快门可以捕捉瞬间的图像，数码单反相机的最高快门速度可达到 1/8000s，而低速快门可以获得一些很特殊的效果，数码单反相机的最低快门速度可达到 30s。不同快门速度拍摄的照片如图1-26所示。

3) 感光度

感光度是胶片对光线的化学反应速度，也是胶片制造行业中感光度的标准，用 ISO 数

 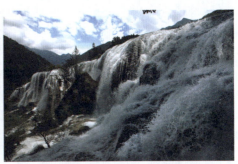

图 1-26　不同快门速度拍摄的照片

值表示。数码相机的 ISO 是一种类似于胶卷感光度的指标,实际上,数码相机的 ISO 是通过调整感光器件的灵敏度或者合并感光点实现的,也就是说是通过提升感光器件的光线敏感度或者合并几个相邻的感光点达到提升 ISO 的目的。

感光度对摄影的影响表现在两个方面。一方面是速度,更高的感光度能获得更快的快门速度;另一方面是画质,越低的感光度带来越细腻的成像质量,而高感光度的画质则是噪点比较大。因此,在光照条件好的情况下,尽量使用低感光度进行拍摄,尽量使 ISO 数值不超过 1600。较高感光度拍摄的舞台照片如图 1-27 所示。

图 1-27　较高感光度拍摄的舞台照片

操作流程

对焦决定能否拍出焦点清晰的照片,在评价一部相机的性能时,对焦精度和对焦速度是最重要的指标。

1) 学习对焦模式

相机的对焦模式有自动对焦(AF)和手动对焦(MF)两种。自动对焦是由相机内的对焦感应器根据所获得的距离信息驱动镜头调整焦距,而手动对焦则是完全由拍摄者放置

镜头对焦环进行对焦。现在的相机或镜头基本上都采用了自动对焦模式,在大部分情况下都可以实现较为准确的对焦,只是在一些特殊情况下,才进行手动对焦。我们以佳能数码单反相机的自动对焦模式为例进行讲解。

(1) 单次自动对焦。将相机镜头上的对焦模式打开到 AF,然后将相机的对焦模式设置为单次自动对焦(ONE SHOT)。在半按快门合焦后,相机停止对焦,合焦位置被暂时固定。单次自动对焦是摄影中使用频率最高的对焦模式,适合于拍摄移动比较少的被摄体,如风景、植物、相对移动比较少的人物等,如图 1-28 所示。

图 1-28　单次自动对焦拍摄的人像照片

(2) 人工智能伺服自动对焦。人工智能伺服自动对焦(AI SERVO)是相机自动进行连续对焦直至按下快门按钮的自动对焦模式。适于拍摄运动的被摄体,还能够追踪高速靠近的被摄体,使用人工智能伺服自动对焦模式拍摄的运动照片如图 1-29 所示。

图 1-29　使用人工智能伺服自动对焦模式拍摄的运动照片

(3) 人工智能自动对焦。人工智能自动对焦(AI FOCUS)可以根据被摄体的动作自动切换单次自动对焦或人工智能伺服自动对焦,适于拍摄无法预测其动作的被摄体,如抓拍一些特殊动作和儿童进行自由活动的场景。使用人工智能自动对焦拍摄的鱼市照片如图 1-30 所示。

2) 掌握对焦点

对焦点是在拍照的时候通过取景器看到的点的个数。让对焦点其中的一个点对准被

图 1-30　使用人工智能自动对焦拍摄的鱼市照片

摄体的某一处,相机便会根据对焦点自动对焦。对焦点所对的地方是最清晰的。作为数码单反相机,对焦点的个数一般是 9 个,而比较高端的数码单反相机对焦点则比较多,如佳能 EOS-1D X 有 61 个对焦点。

对于移动比较少的被摄体,一般使用中心对焦点进行对焦,然后重新进行二次构图,最终完成拍摄,有些摄影师喜欢在拍摄前想好构图,然后调整对焦点,再对摄影主体进行对焦拍摄。据我们的经验,中心对焦点的对焦功能比其他对焦点要强一些,如图 1-31 所示。

图 1-31　使用中心对焦点二次构图后拍摄的照片

3)尝试不同对焦模式

(1)将相机镜头上的对焦模式打开到 AF,然后将相机的对焦模式设置为单次自动对焦(ONE SHOT),对焦点设置为中心对焦,将光圈设置为比最大光圈值低一档,拍摄单人照,注意对焦点要对在眼睛处,并在对焦后进行二次构图,如图 1-32 所示。

 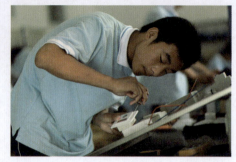

图 1-32　人像实拍

（2）将相机镜头上的对焦模式打开到 AF，然后将相机的对焦模式设置为人工智能伺服自动对焦（AI SERVO），设置快门优先曝光模式，快门速度设置为 1/30s 左右。在室内环境中，让一个人从前面走过，拍摄者对人物面部进行跟踪对焦拍摄，拍摄完毕后，相机再稍跟踪人物一段时间。

 自我检测

（1）请说明光圈、快门速度、感光度三者的关系。

（2）拍摄写真人像，并在此过程中进行二次构图，加深对单次对焦模式和对焦点的认识。

 任务评价

学生根据评价表（见表 1-4），对任务完成情况进行自评或互评。

表 1-4　了解对焦模式任务评价表

评价内容	评价标准	分值	得分
对焦模式的选择	3 种模式的名称和切换使用	30	
对焦点的调整	掌握变换对焦点的方法	30	
拍摄效果	拍摄主体清晰、准确	40	

任务 2　了解相机曝光模式

 任务说明

通过本任务的学习，初步了解相机的几种专业曝光模式，能够根据不同的环境和目的迅速设置相应的曝光模式。

 操作流程

不同的拍摄对象应该选择与之相适应的曝光模式，这样使照片能够更出色。普通数码单反相机曝光模式较多，包括全自动模式、场景模式和高级模式，而专业数码单反相机则没有场景模式。

1) 学习曝光模式

（1）全自动模式和场景模式。场景模式包括人像、风光、微距、运动、夜间人像等。全自动模式和场景模式都是厂家已经设置好了的一些模式，对于初学者有一定帮助。

（2）程序自动模式——P。很多初学者愿意使用程序自动模式进行拍摄。在需要对突发状况做出快速反应时，程序自动模式是很好的选择。此曝光模式下，无须考虑各种曝光设置，相机系统会自动收集必要的信息，如光线条件、镜头焦距等，然后自动选择合适的光圈快门组合，以确保在将机震的影响降到最低的同时，获得最佳影像品质。

在使用这种模式时，可以根据光线条件预先设置好感光度ISO的数值，如阳光天气可以设置为100，阴雨天气可以设置为400，但很多时候环境是变化的，此时可以将ISO数值设置为自动。

（3）光圈优先模式——A/Av。光圈优先是由拍摄者自行手动设置所需的光圈大小，然后由相机根据拍摄现场光线的明暗、感光度ISO值以及手动设定的光圈等信息自动选择一个适合曝光所要求的快门速度，实现准确的曝光。

在数码摄影领域，使用最多的是光圈优先模式，它被大量应用于人像和风光拍摄，其最大的特点是可以事先设置好照片所要获得的景深，如图1-33和图1-34所示。

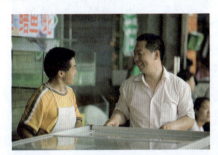

图1-33　大光圈拍摄人像

图1-34　小光圈拍摄风光

（4）快门优先模式——S/Tv。快门优先是由拍摄者自行手动设置快门速度，然后由相机根据拍摄现场光线的明暗、感光度ISO值以及手动设定的快门速度等信息自动选择一个适合曝光所要求的光圈值，实现准确的曝光。快门优先多用于拍摄运动的物体，特别是在体育运动拍摄和水流等拍摄中最常用。在拍摄运动物体时拍摄出来的主体有时是模糊的，多半就是因为快门速度不够快。先设定保证速度的快门值，拍摄的照片基本就不会

出现问题,如图 1-35 所示。而对于有些想将水流拍摄成绸缎状的风光拍摄,也可以先设置一个快速快门值进行拍摄,如图 1-36 所示。

图 1-35　高速快门拍摄运动对象

图 1-36　低速快门拍摄水流

（5）手动模式——M。手动模式比其他各种自动曝光模式显得复杂一些,但它却可以更加自由地实现对光圈、快门速度、感光度的有效组合,在光线较为复杂的场景下,它有不可替代的作用,如图 1-37 所示。对于已经有了一定经验的摄影师来说,手动曝光是有必要掌握的技术。

图 1-37　手动模式拍摄

2)进行实际操作

创设不同场景,让学生使用不同曝光模式进行拍摄,体会各种曝光模式下照片的不同效果。

3)对照片进行后期处理

略。

 知识扩展

测光模式

对于程序自动、光圈优先、快门优先 3 种曝光模式来说,相机曝光的多少是由相机内的自动测光系统完成的,相机测光模式一般分为点测光、局部测光、评价测光和中央重点平均测光 4 种。

一般情况下,对于大场景的照片,会使用评价测光进行测光,如图 1-38 所示,而对于人物等,需要局部光线正确的情况,一般会使用点测光,对面部等部位进行测光,如图 1-39 所示。

图 1-38 使用评价测光拍摄的照片

图 1-39 使用点测光拍摄的照片

 自我检测

(1)将相机设置成光圈优先模式,配合评价测光拍摄人像,查看拍摄效果,并对其优缺点进行分析。

(2)将相机设置为快门优先模式,配合点测光拍摄上下班时骑自行车的人,并对其优缺点进行分析。

(3)组织一次小组活动,到公园进行风光和人像拍摄,并对本次活动的照片效果进行总结评价。

 任务评价

学生根据评价表(见表 1-5),对任务完成情况进行自评或互评。

表 1-5 了解相机曝光模式任务评价表

评价内容	评价标准	分值	得分
曝光模式选择的合理性	曝光模式选择操作正确	30	
相应参数设置的合理性	参数设置正确	30	
拍摄效果	主体清晰,曝光准确	40	

模块二

风光摄影

"大自然是人类赖以生存发展的基本条件。尊重自然、顺应自然、保护自然,是全面建设社会主义现代化国家的内在要求。必须牢固树立和践行绿水青山就是金山银山的理念,站在人与自然和谐共生的高度谋划发展。"作为一个摄影师,利用手中的相机,记录下一个个自然美景和国家高速发展的一个个瞬间,并将其传播出去,是非常有意义的事情。

风光摄影是摄影中比较重要的一个门类,风光也是最常见的拍摄题材,主要是表现自然景色、城市建筑等。在我们身处的周边环境中随时都可以发现风光之美,一幅好的风光摄影作品,会融入摄影师的情感,同时带给人感官和心灵的愉悦。

项目一 城市风光摄影

城市风光是很多摄影师最爱的主题,因为这些景色就在我们的身边,无论是生活中还是旅途中,我们经常是从一个城市到另一个城市。虽然这种主题非常普遍,但我们经常对身边的城市熟视无睹,怎样通过每一张照片给观众带来新鲜感,这就考验一个摄影师的观察能力和表现能力,即使我们已经看过同一个地方,但有创意的照片仍然有前所未有的角度、色彩等。摄影师的工作就是选择最佳的时间、最佳的地点来创作,给人们带来不同的城市风光作品。

项目描述

该项目要求每个学生都选择一个城市进行拍摄,可以是自己生活的城市,也可以是自己去旅行的城市,按照教程中的步骤进行学习和实践,掌握城市风光的拍摄步骤和方法,掌握基本的三分法构图。

项目实施

项目在实施时分以下3个步骤。
(1) 前期准备与制定拍摄内容。
(2) 根据计划实地拍摄,选择天气和时间。
(3) 后期修片。

任务1 前期准备与制定拍摄内容

任务说明

一般来说,拍摄一个城市需要对城市进行比较深入的了解。比如,城市的地理特征,如

地标建筑、城市的著名景点、城市的制高点等都需要在准备阶段进行了解；其次要了解城市的自然特征，如春、夏、秋、冬的季节特点等。了解这些之后，制订自己的拍摄计划，也就是在什么时间拍哪些内容。

该任务要求每个学生都选择自己所在的城市进行拍摄。

知识链接

1）城市地标

城市地标是指城市的标志性建筑，也是一个地方的第一视觉、第一印象和第一记忆。

2）城市的制高点

城市中比较高的楼宇、山地等，一般都有广阔的视野。

操作流程

（1）通过百度等网络搜索工具查询所要拍摄城市的特点。

（2）查询该城市著名景点。

（3）查询该城市著名制高点。

（4）查询该城市的网络图片，作为自己拍摄的参考。

（5）制定拍摄内容，制订拍摄计划。一般来说拍摄计划包括以下几点内容。

① 摄影地点：提前定几个理想的拍摄地点，做好对比，然后决定一个或几个最理想的拍摄地点。

② 拍摄对象：拍摄城市全景、地标建筑、著名景点，如图 2-1 所示。

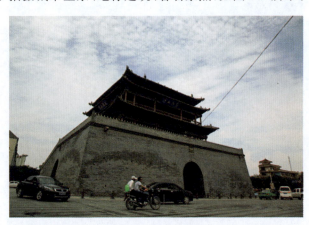

图 2-1　张掖风光

③ 拍摄时间：拍摄时间一般安排在上午 10 点以前或下午 3 点以后，这个时间段的光线适合拍照，当然也要根据四季的变化相应调整时间段。拍摄城市夜景或日出日落就要选择合适的时间。

④ 器材准备：相机、合适的镜头、三脚架、电池、存储卡、快门线等。

⑤ 交通安排：到不同的拍摄地点需要选择路线和交通工具，这些都要提前想好，不然在一个大城市中想要换个地方拍摄会浪费大量的时间。

 任务评价

学生根据评价表（见表2-1），对任务完成情况进行自评或互评。

表2-1 城市风光摄影前期准备及制订计划任务评价表

评价内容	评价标准	分值	得分
地标建筑	写出所在城市的地标建筑有哪些	20	
著名景点	写出所在城市的著名景点有哪些	20	
制高点	找出至少两处可以拍摄的制高点	20	
拍摄计划	简单实用	40	

 知识扩展

城市建筑拍摄时间选择

每个城市都是由不同的建筑或建筑群组成的，对于这些标志性建筑，要选择不同的角度，有远景、有中景也有特写。同时要注意先选择晴朗的天气，利用早晨到上午10点左右和下午3点到傍晚的时间去拍。掌握拍摄的基本操作技巧之后可以选择特殊天气（雪天、雨天、雾天等）进行拍摄，让照片更具特色，如图2-2所示。

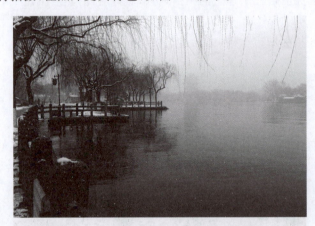

图2-2 明湖雾色

 自我检测

把自己的拍摄计划仔细检查两遍，看每一项的选择是不是最合适的，再看有没有遗漏的地方。

任务2 实地拍摄

 任务说明

现场拍摄时，主要根据拍摄内容中的计划实施。主要注意不同时间光线的变化，相机

参数的设置要准确,同时要注意周边环境和人文环境的影响等,拍摄时要注意主题明确、主体要清晰、画面要简洁。

在城市风光拍摄中,经常使用的构图方式是三分法构图,本任务中多尝试按照三分法构图进行拍摄。

知识链接

1) 三分法构图

三分法构图有时也称作井字构图法,是一种在摄影、绘画、设计等艺术中经常使用的构图手段。在这种方法中,摄影师需要将场景用两条竖线和两条横线分隔,就如同是书写中文的"井"字。这样就可以得到4个交叉点,然后再将需要表现的重点放置在4个交叉点中的一个即可。如果你以前不知道三分法则,那么一定会惊讶应用这个法则的照片看起来会比不遵守这个法则的照片效果好很多。三分法则是一个简单的构图法,将画面沿横向和纵向三等分,然后将被摄主体安排在这些交叉点上,如图2-3所示。某些数码单反相机甚至可以在取景器中显示三分网格线,方便摄影师构图。

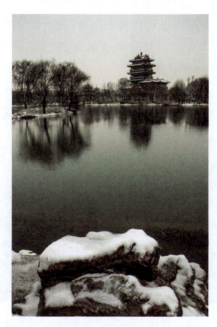

图 2-3 雪后超然楼

2) 对称式构图

对称式构图是指上下对称或者左右对称的构图方式,尤其是在拍摄水中倒影时,最常用的就是二分的对称式构图,呈现出平衡、稳定的感觉,如图2-4所示。

操作流程

(1) 准备好相机、存储卡、电池、三脚架、滤镜等辅助设备和拍摄计划。

(2) 按照时间到达拍摄点,架好三脚架,把相机固定在三脚架上。

摄影

图 2-4　三馆月色

在拍摄过程中，大部分人都不喜欢使用三脚架，认为携带不方便，使用起来麻烦，拍摄效率低。但在专业摄影中，三脚架的使用频率很高，它可以使构图更加准确，拍摄效果更加完美，尤其是在弱光环境下，拍摄效果更佳，如图 2-5 所示。

图 2-5　千佛山雾色

（3）对相机进行设置。

相机设置要注意以下几点。

① 设置光圈优先。本任务使用光圈优先模式（佳能相机为 Av 档，尼康相机为 A 档）。

② 设置光圈大小。一般镜头的 F8-F16 光圈清晰度最好，在风光拍摄中，景深较大，所有景物在画面中的呈现都比较锐利。本任务可把光圈设置为 F8。

③ 使用反光板预升功能，保证画质更清晰。数码单反相机的反光板预升功能，是提高成像清晰度的有效手段之一。这是一种在曝光前将反光板提起的功能，用于降低在拍摄过程中因反光板升起而产生的机震，在风光摄影中应用比较广泛，尤其是在远摄或微距

摄影时，配合三脚架和快门线使用，或使用 2s 延时拍摄，可提高照片的锐度。

④ 关闭镜头上的防抖功能。大部分中长焦镜头都带有镜头防抖功能，防抖又是为了手持设计的，而三脚架刚性大，遇到一小点震动会非常快的传给机身，遇到这种震动就会给出"过量补偿"反而引起画质下降。

⑤ 白平衡设置为自动。对于现在流行的数码单反相机而言，白平衡会有相应的固定设置，如日光、阴天、阴影、白炽灯、荧光灯等，在不能很好确认白平衡的设置时，可以选用自动白平衡，相对来说，相机自动侦测到的白平衡还是比较准确的。

⑥ 选择 RAW+JPG 格式。对于专业的拍摄，一般会采用两种照片的存储格式并行的方法，而对于现在比较流行的数码单反相机，这一点基本都有设置。也就是说，当我们拍摄照片时，会同时生成两种格式的照片，一种是保持照片拍摄时所有原始数据的 RAW 格式的照片；另一种是经过优化并压缩的 JPG 格式的照片。RAW 格式的照片便于后期图片的进一步处理，而 JPG 格式的照片便于直接输出照片，得到最终结果，在效果预览方面有它独特的优势。很多摄影师只使用 JPG 格式直接输出照片，这样留给后期修图的空间相对较小，甚至有些细节方面的缺失是无可挽回的。

⑦ ISO 设置为 100。数码相机的感光度 ISO 体现的是相机对光线的敏感程度，而噪点是指感光元件将光线作为接收信号接收并输出的过程中所产生的影像中的粗糙部分。较低的 ISO 设置更适合于捕捉和表现图像的细节和平滑的色调，同时噪点低少，更适合用于拍摄风景、肖像和需要表现更多细节的作品。反之，较高的 ISO 设置对光照的要求较低，可以使用更高的快门速度和更小的光圈，适合拍摄环境光照较暗景物，或用来捕捉拍摄运动中的物体，但相对来说噪点比较多。

为追求更好的效果，在拍摄中，会尽量设置较低的感光度。尤其是在三脚架上进行风光拍摄，一般会将 ISO 的值设置为最低值 100。

⑧ 拍一张使用回放功能看照片拍摄情况，主要观看直方图检查曝光是否正常，欠曝时使用曝光补偿功能增加曝光；过曝时使用曝光补偿功能减少曝光。设置曝光补偿后再拍一张回放进行检查，不合适再进行调整，直到曝光合适为止。

（4）按计划逐步完成拍摄内容，拍摄时要注意主体清晰和画面简洁。

🍁 **小贴士**

① 拍摄时采用三脚架和快门线，如果没有快门线，可使用相机自带的延时拍摄功能，一般会将时间设置为延时 2～10s 拍摄，保证图像质量，如图 2-6 所示。

② 为了使景物远近都能保持清晰，要把焦点放在画面下约 1/3 处，这种方法来源于传统胶片相机拍摄时使用的超焦距拍摄。

③ 拍摄时回放照片检验曝光准确性，一般来说，应避免出现曝光过度区域，在该区域一般会成为一个白色，没有层次。现在的数码单反相机的菜单中，基本都有"高光警告"选项，在回放照片前，将该功能选项打开，这样在回放过程中，一旦照片某些区域出现曝光过度，该区域就会反复闪烁警告。

④ 坏天气也是好天气，选择不同的天气进行拍摄是摄影师的基本功。在阴雨天拍摄，由于光线明暗差别较日光下小得多，拍摄的照片层次会更加分明。图 2-7 就是暴风雨

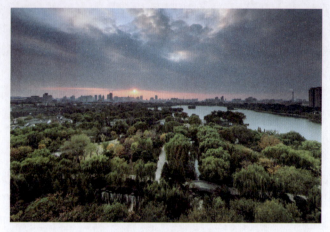

图 2-6　俯瞰明湖

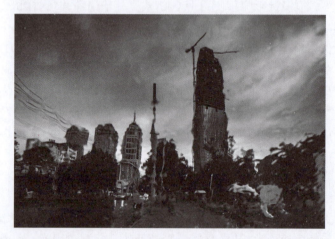

图 2-7　雨中行

来临时拍摄的,隔着被雨水打湿的玻璃拍摄建设中的城市大楼。

⑤ 在拍摄时要关注四周随时出现的情况,天气和光线的变化往往是瞬间的,注意这些变化,能给你带来意想不到的收获。作为摄影师,即使在不拍摄照片时,也要养成随时观察的习惯,观察与众不同的生活细节,观察与众不同的景物或建筑,观察天气和光线的瞬间变化等。在城市上空出现云层遮住太阳,天空出现直射的光线束,抓住这种机会,确认拍摄地点和主体,使用小光圈进行拍摄,会得到相当不错的效果,如图 2-8 所示。

⑥ 在有水的地方,要充分应用水面倒影进行拍摄,效果会很不错。在有水面的情况下采用对称式构图表现城市景色,往往可以拍摄出宁静的气氛,如图 2-9 和图 2-10 所示。

湛蓝的天空,火红的云彩,红红的太阳,尽管曾经无数次在这种时刻举起相机,按下快门,但日出日落仍然深深地吸引着我们。利用这个时间段表现城市风光,会带给人更大的震撼和更多的感动,如图 2-11 所示。

现在某些消费级的数码相机都可以通过全景扫描技术拍摄一系列图像序列,再经过

图 2-8　广场云开

图 2-9　三大馆

图 2-10　明湖雪霁

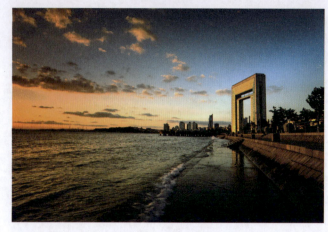

图 2-11　海滨夜色

自带软件对图像进行匹配拼接,最后融合成一张显示全部图像内容的"超级照片"。扫描全景的拍摄方法非常简单,先预估大致拍摄的全景范围,合焦后水平(也可竖直)位移直至相机确认完毕,然后相机自动生成一张完美的全景照片。这种方法甚至可以替代传统数码单反相机广角镜头的功能,如图 2-12 所示。当然,传统单反相机仍然可以拍摄多张有重叠景物的照片,然后通过 Photoshop 软件进行后期图像拼合,得到大全景照片。对于拍摄大场景的城市题材照片,需要寻找合适的制高点,登高进行拍摄,俯瞰的效果更能体现城市广阔大气的一面,如图 2-13 和图 2-14 所示。

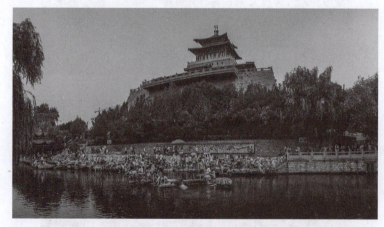

图 2-12　解放阁全景(非裁切)

(5) 后期修片。对图 2-9 的照片进行后期修片,将照片由彩色修改为更具层次感的黑白照片。一般情况下,尼康相机如果在拍摄过程中直接将相机输出格式设置为 RAW＋JPG 时,可将 JPG 照片直接输出成黑白照片,而佳能相机则不具有这种功能。

① 使用 Photoshop 软件打开对应的 RAW 文件,软件将直接启动 Camera Raw 插件,如图 2-15 所示。

图 2-13　明湖日落

图 2-14　泉城夜朦胧

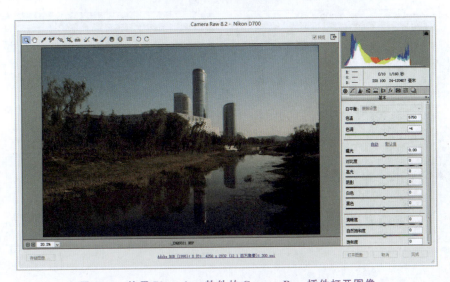

图 2-15　使用 Photoshop 软件的 Camera Raw 插件打开图像

② 在【相机校准】选项卡的【程序】后面的下拉列表中选中"2012（当前）"，【名称】后面的下拉列表中选择"Camera Landscape"（风光模式），如图 2-16 所示。

③ 在【镜头校正】选项卡中选中【启用镜头配置文件校正】复选框，程序会自动识别相机及镜头配置，如图 2-17 所示。

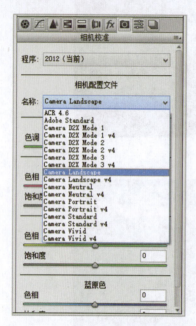 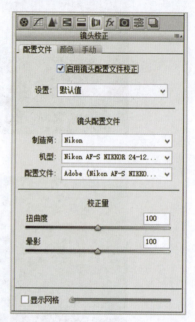

图 2-16 【相机校准】选项卡中的设置　　　　图 2-17 【镜头校正】选项卡中的设置

④ 在【HSL/灰度】选项卡中选中【转换为灰度】复选框，提高"橙色""黄色""绿色"数值，降低"蓝色"数值，如图 2-18 所示。

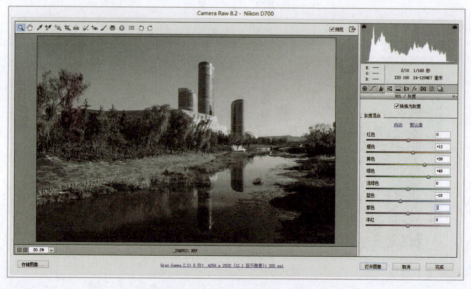

图 2-18 【HSL/灰度】选项卡中的设置

⑤ 在【基本】选项卡中对各项参数进行调整，如图 2-19 所示。

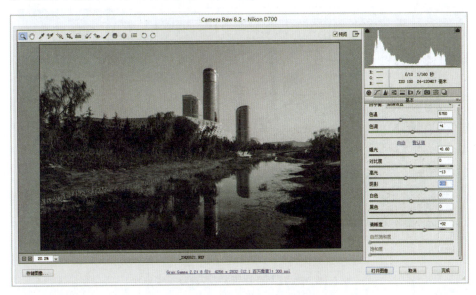

图 2-19 【基本】选项卡中的设置

⑥ 在【色调曲线】选项卡中调整"亮调"和"暗调"的参数，如图 2-20 所示。

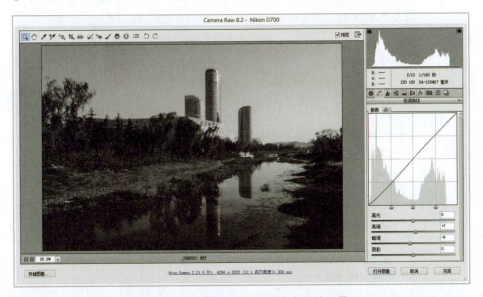

图 2-20 【色调曲线】选项卡中参数的设置

⑦ 选择【渐变滤镜】工具 ，调整其参数，在工作区域中，在天空位置拉出一个径向渐变带，如图 2-21 所示。

⑧ 单击左下角的【存储图像】按钮，打开【存储选项】选项卡，设置【目标】、【文件命名】、【格式】等选项，如图 2-22 所示，单击【存储】按钮对文件进行保存。

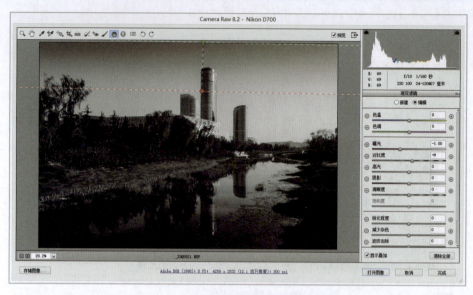

图 2-21　使用【渐变滤镜】工具调整天空层次

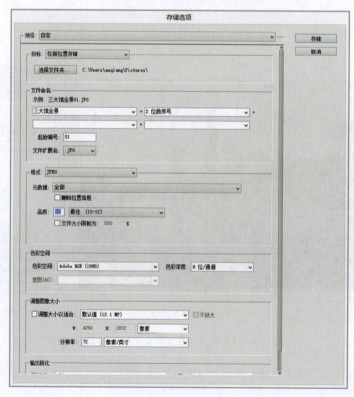

图 2-22　存储图像

 任务评价

学生根据评价表(见表 2-2),对任务完成情况进行自评或互评。

表 2-2　城市风光摄影实地拍摄任务评价表

评价内容	评价标准	分值	得分
城市全貌	拍摄所在城市的全景照片,清晰,曝光准确	20	
重要景点	拍摄重要景点各个角度的照片	20	
制高点俯拍	俯视角度拍摄城市	20	
特色建筑	拍摄特色建筑的远景、中景、近景	40	

知识扩展

在镜头焦段的选择问题上,初学者使用一般的变焦镜头就可以,如全画幅镜头中的 24-70mm、24-105mm 或 24-120mm 等标准变焦镜头或 APS-C(先进摄影系统—C 型)专用的 18-55mm 或 18-135mm 镜头应该可以满足大部分的需要。"进可攻退可守",长焦端也可以拍摄一些建筑局部。刚接触摄影应从拍摄城市风光开始,更容易熟悉基本的构图方式也更容易上手。

 自我检测

(1) 如何确定建筑远近都清晰?
(2) 什么是三分法构图?
(3) 当水面有倒影时,一般会采用什么构图?

项目二　建筑摄影

 项目描述

无论是古建筑还是现代建筑,每一座建筑都有自己的生命和特征,当我们面对建筑的时候,首先需要做的是找到它的闪光之处,也就是它的特点。可以到网上或者图书馆收集资料,查阅该(类)建筑的时代特征和独有特色,从而基本确定拍摄的内容。本项目通过现代建筑的拍摄,学习并掌握建筑摄影的完整过程。

项目实施

本项目在实施时分以下 3 个步骤。
(1) 调研与考察,制定拍摄内容。
(2) 根据计划实地拍摄,选择天气和时间。
(3) 后期修片。

任务 1　调研考察与制定拍摄内容

 任务说明

一般的建筑都可以通过百度进行搜索和实地考察,查询建筑的相关信息,如建筑特色、建筑的开放时间、周边环境。可以通过这个任务,了解建筑大小、建筑走向,确定拍摄内容。一般来说,建筑物的一组照片包括外观远景、外观近景、外观局部、内部景观、夜景等内容,同时制定拍摄手法和拍摄时间,比如,白天高速拍摄、慢门夜景等,注意三脚架和快门线的使用。

到现场观察,通常都会在建筑周围走几圈,所谓"横看成岭侧成峰",远近高低都要仔细观察。一般拍建筑,第一次去都是考察加试拍,观察的时间往往大于拍摄时间。观察要注意以下几点内容。

（1）注意对照收集的资料确认建筑特色。

（2）看远处如何拍出气势特色,或恢宏或俊美,近处如何拍出细节和质感,或沧桑或灵秀。

（3）看建筑的周边环境与朝向,确定景别的大小及拍摄方向。

通过以上几点,基本确定拍摄点位和理想的光照时间,当然也要考虑季节的变化。

知识链接

1）百度搜索

使用百度搜索引擎,提前了解你所拍的建筑,以确定拍摄风格,同时参考百度图片上的内容用于借鉴。

2）百度文库

一般在百度文库中输入"建筑摄影",会出现相应内容的讲解,通过学习,可以增强对相关知识的了解。

操作流程

（1）打开百度搜索,搜索要拍摄的建筑物(见图 2-23),查看百度百科和百度图片的相关内容保存下来,了解建筑的特色。打开百度地图,搜索建筑物名称,查看地理位置和路线。

（2）现场考察:一般按照先外后内的顺序。

（3）从外部围绕建筑物走动观察:外观特点,有无点线面的韵律;光线的方向和阴影的关系。然后到稍远距离观察,日落日出的方向和建筑物的关系。

（4）从内部观察建筑物的特点:内部结构的特点,光线的方向和阴影关系,建筑细节特点,灯光的特点等,如图 2-24 所示。

（5）制定拍摄内容。拍摄一组建筑照片,分别选择远景、中景、近景、局部和内部细节表现建筑特色。

任务评价

学生根据评价表(见表 2-3),对任务完成情况进行自评或互评。

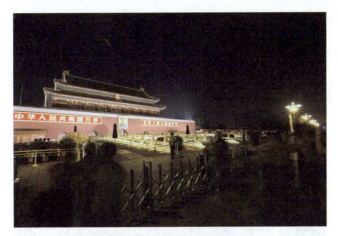

图 2-23　矗立的哨兵

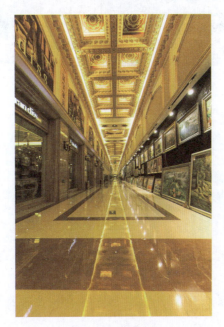

图 2-24　辉煌长廊

表 2-3　建筑摄影调研与考察任务评价表

评价内容	评价标准	分值	得分
建筑物内涵	准确描述要拍摄的建筑物特色	25	
建筑物位置	明确要拍摄建筑物的位置	25	
建筑物外部特点	准确描述外部特点和拍摄思路	25	
建筑物内部特点	准确描述内部特点和拍摄思路	25	

知识扩展

每个时代的建筑都有不同的特点,多学习和了解中国古建筑,中国近现代建筑,以及西方建筑的知识,扩宽自己的知识面。如在百度搜索中输入"故宫博物院"(见图 2-25)或"中央电视台总部大楼",对相关知识进行综合了解。

图 2-25 故宫的云柱

 自我检测

(1)怎样查询建筑物的特点?
(2)现场考察时要注意什么?
(3)怎样制定建筑摄影的拍摄内容?

任务 2 实地拍摄

 任务说明

通过实地拍摄,完成任务 1 中制定的拍摄内容,同时也需要根据现场观察情况做适当调整,补充拍摄内容。

摄影是一门变化万千的艺术。光线、色彩、角度等原因会使同一个景象表现的模样截然不同。所以,寻找好的角度与元素去表现是摄影尤其是建筑摄影的魅力所在。

现场拍摄时,主要根据拍摄内容中的计划实施。主要注意不同时间光线的变化,各种拍摄手法的表现差异,周边环境和人文环境的影响等。

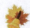 小贴士

(1)景别选择。按照拍摄内容拍摄远景、中景、近景和内部。

(2)光线变化。晴天日光中,要注意阴影和节奏的对比,注意光比(光比是摄影上重要的参数之一,指照明环境下被摄物暗面与亮面的受光比例),可以加中灰渐变镜(GND 镜)处理大光比的场景,此时也可以多尝试拍摄黑白片。阴天可以利用散射的光线拍摄建

筑细节,突出质感。如果在室内拍摄时光线条件很差,还要考虑如何利用影室灯或者闪光灯进行布光。总之,要根据想要表现的内容和拍摄用途选择合适的光线,如图2-26所示。

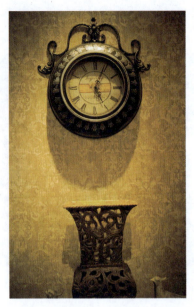

图2-26 挂钟

(3)注意选景和陪体。在建筑摄影中常常会遇到这种情况,建筑展现在我们眼前处处优美,我们就容易忽视甄别和选择,想把看到的美景都囊括在一张照片中,往往拍出来适得其反,主体淹没在繁杂的周边元素中。这时一定要沉得住气,有足够的耐心去观察和思考,这也是为什么强调前期准备和现场勘查的原因。

除主体以外,照片中陪衬元素的加减都应该经过认真的考虑,除考虑元素本身意义之外,形状色彩的搭配也是要点,植物、人或者动物作为陪体都会表现出建筑的不同气质。

(4)人文元素。围绕建筑举行的相关节庆活动和人们的日常生活瞬间,也是建筑摄影中的一个好题材。选择这些元素无疑给建筑增添了丰富的人文气息,如图2-27所示。

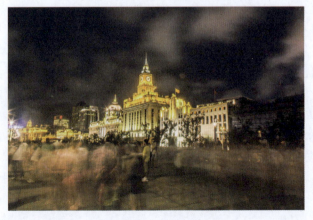

图2-27 外滩魅影

很多摄影师采用等拍的方法，找到合适的机位，等待人们合适的动作和状态进行抓拍。近年也出现了摆拍，尤其在一些摄影比赛中常见到摆拍的照片，作为纪实类建筑摄影来说，就失去了客观传达的初衷，最好不要这样做。但对于艺术类的建筑摄影或者广告类的建筑摄影，摆拍无疑是一个重要手段，如图 2-28 所示。

图 2-28　晨练

知识链接

风光摄影的景深设置：景深是指在镜头前沿能够取得清晰图像的成像所测定的被摄物体前后距离范围。拍摄风光时往往需要照片中前景和远景都保持清晰，也就是说景深要深。在面对景物时，先思考自己如何拍摄才能表现出景色的特点，如何构图，构图完成后，选择好曝光参数，一般都是广角、小光圈。这时应该把对焦点放在画面下 1/3 处，基本就可以使前后景色都清晰。

操作流程

（1）准备好相机和存储卡、电池、三脚架、滤镜等辅助设备，做好拍摄计划。
（2）到达拍摄地点，架好三脚架，把相机固定在三脚架上。
（3）对相机进行设置。
相机设置要注意以下几点。
① 设置光圈优先。本任务先教大家使用 A(或 Av)档，即光圈优先方式。
② 设置光圈大小。一般镜头的 F8-F16 光圈清晰度最好，我们就把光圈设置在 F8-F16。
③ 使用反光板预升功能，保证画质清晰。
④ 关闭镜头防抖功能。
⑤ 白平衡设置为自动，也可以根据拍摄条件选择其他更准确的白平衡。
⑥ 设置 RAW+JPG 存储。
⑦ ISO 设置为 100。
⑧ 拍一张使用回放功能看照片拍摄情况，主要观看直方图检查曝光是否正常，欠曝

时使用曝光补偿功能增加曝光;过曝时使用曝光补偿功能减少曝光。设置曝光补偿后再拍一张回放进行检查,不合适再进行调整,直到曝光合适为止。

曝光补偿是一种曝光控制方式,一般常见在±2—3EV,如果环境光源偏暗,即可增加曝光值(如调整为＋1EV、＋2EV)以凸显画面的明亮度。曝光补偿就是有意识地变更相机自动演算出的"合适"曝光参数,让照片更明亮或者更昏暗的拍摄手法。拍摄者可以根据自己的想法调节照片的明暗程度,创造出独特的视觉效果。一般来说,相机会变更光圈值或者快门速度进行曝光值调节,在本任务中,由于设置了光圈优先,所以相机会变更快门速度实现曝光值的调节。

(4)按计划逐步完成拍摄内容,按照从远到近,从外到内的顺序进行拍摄,拍摄时要注意主体清晰和画面简洁。

景别。景别来源于电影语言,相对相机来说,是指由于相机与被摄体的距离不同,而造成被摄体在相机取景器中所呈现出的范围大小的区别。景别的划分,对于人像来讲一般可分为5种,由近至远分别为特写(人体肩部以上)、近景(人体胸部以上)、中景(人体膝部以上)、全景(人体的全部和周围背景)、远景(被摄体所处环境)。而对于风光拍摄,也可进行相应的划分。

1) 远景

远景一般用来表现远离相机的环境全貌,展示主体及其周围广阔的空间环境,自然景色和群众活动大场面的镜头画面。它相当于从较远的距离观看景物和拍摄主体,视野宽广,能包容广大的空间,主体较小,背景占主要地位,画面给人以整体感,细部却不甚清晰。远景通常用于介绍环境,如图2-29所示。

图2-29　济南十艺节场馆远景

2) 全景

主要表现拍摄主体的整体面貌。可以通过各个方向和时段的照片进行展现,如图2-30所示。

图 2-30　济南十艺节场馆全景

3）近景

在拍摄过程中，有时候要表现拍摄主体的细节部分，可采用近景拍摄，如图 2-31 所示。

图 2-31　济南十艺节场馆局部场景

4）内部

对于建筑来讲，拍摄建筑的内容是相当重要的内容，可以对建筑本身有更好地诠释，对建筑物的作用有更深刻地理解，如图 2-32 所示。

图 2-32　济南十艺节场馆内景

（5）进行后期修片。

建筑摄影的作品后期要保持客观真实性，主要调整以下几点。

① 调整曝光：拍摄中难免出现曝光不准的时候，后期增加或降低曝光度。

② 调整对比度和清晰度：让照片更加清晰。

③ 局部提亮或者压暗。

④ 降低噪点。

⑤ 调整色温，让照片拥有合适的色调。

技巧提示

要适当应用前景进行拍摄

在风光摄影中，前景的应用非常重要，它能增强画面的纵深感和层次感，将场景中的元素联系到一起，让画面更加丰满、立体。

选择前景是关键，掌握好前景在画面中所占的面积也很重要。不要选择太过复杂的前景，这样会分散观众对主体的注意力。一束花丛、几块石头，都能成为很好的前景。习惯上会把前景安排在画面下 1/3 的区域内。很多情况下，前景会引导观者视线，起到引导线的作用，使视线从前景移到中景和远景上，如图 2-33 所示。

图 2-33　巧用前景

任务评价

学生根据评价表（见表 2-4），对任务完成情况进行自评或互评。

表 2-4　建筑摄影实地拍摄任务评价表

评价内容	评价标准	分值	得分
远景	主体清晰，构图合理，曝光准确	25	
中景	清晰，构图合理，曝光准确，注意光影节奏	25	
近景	清晰，构图合理，曝光准确，注意细节突出	25	
内部	清晰，构图合理，曝光准确，注意整体氛围	25	

知识扩展

在镜头焦段的选择问题上，对于建筑拍摄来说 24-70mm、24-105mm 或 24-120mm 的标准变焦镜头应该可以满足大部分的需要，进可攻退可守。使用长焦镜头（如 70-200mm

中长焦变焦镜头)也可以拍摄一些建筑局部。刚接触建筑摄影可以从拍摄建筑的细节开始,这样更容易熟悉基本的构图方式也更易于上手。由于某些建筑物内部空间有限,想拍摄较宽广的场面有一定的难度,使用16-35mm这种超广角镜头在建筑内部的拍摄中有很大用武之地。

 自我检测

(1) 在拍摄过程中,如何保证建筑远近都清晰?
(2) 在建筑摄影中,前景起什么作用?

项目三 城市夜景摄影

很多摄影初学者都会认为夜景比日景难驾驭,日景可以拿起相机,轻轻松松便拍下景色。本项目教给大家初步掌握夜景摄影的技术和技巧。需要使用三脚架,也要快门线,开始的时候拍摄出来的相片不是太亮就是太暗。其实只要掌握一些技巧,拍摄夜景是比较轻松的。

 项目描述

以夜景摄影为主的弱光摄影与城市风光摄影、建筑摄影一样,需要提前进行考虑,寻找城市的主要亮点,计划拍摄内容,并在出发前准备好器材,相机、合适的镜头,一个稳固的三脚架。拍摄时可能相机会进行长达30s甚至更长时间的曝光,哪怕相机受到一点的震动,都会毁掉一个完美的拍摄机会。

 项目实施

本项目在实施时分以下3个步骤。
(1) 前期准备与制定拍摄内容。
(2) 根据计划实地拍摄,选择天气和时间。
(3) 后期修片。

任务1 前期准备与制定拍摄内容

任务说明

要拍摄城市夜景,一般都需要预备好三脚架及快门线,而镜头方面,基本上都没太大限制,和拍摄城市风光或者建筑的镜头差不多就可以了,但一般预备一支广角镜头会较好。

使用三脚架时,尽可能保证三脚架纹丝不动,风大时可将相机背包等钩到三脚架的中轴,以加强三脚架的重心。有时遇到一些情况,如三脚架不够高,可考虑一下应变的方法,能让相机稳固地拍摄便可。有时可以将三脚架其中两只脚靠向栏杆,整台相机卡在围墙之外,但要谨记,安全最重要,千万别因此而掉下相机。可以系上相机颈带,然后在拍摄时一手拿快门线一手拿相机带。

如果选择拍摄高楼大厦,要想一下去哪里可以看到比较多的高楼(是看到,而非身处一群高楼大厦当中),然后决定地点,到达现场时,还要先寻找一下灯光,看看是否有特别的光源或特别的反光效果,避开特别亮的直射过来的灯光。选择主体时尽量选择其中一幢,例如,特别高的、颜色特别的、特别光亮的等。

知识链接

(1) 在大风里拍摄时,风有可能将三脚架吹翻或导致相机摇晃,不但影响画质,也有摔坏相机等器材的危险,想要在这种环境下获得清晰稳定的图像,可以把相机包挂在三脚架中轴的挂钩上,也可以用一个布包包裹上一些诸如石头、砖块等重物,然后将其挂在三脚架下,以增大三脚架配重而保持稳定。当然,有些品牌的三脚架本身就配送石头袋,摄影者可以直接使用。石头袋最好用网兜性质的材料,这样可以减少其本身的风阻。

(2) 相机快门线,顾名思义就是控制快门的遥控线,通过控制线或者无线信号控制相机拍摄。不管是传统相机或是数码相机,我们都会有因为按下快门时候的手不稳定导致相机震动,破坏画面完整,降低照片质量。这时候最好使用快门线,手和相机不直接接触,减少手指按快门产生的震动。如果没有快门线,则可以通过打开相机的延时自拍功能控制快门,防止因按动快门造成的相机震动。使用延时自拍,摄影者在直接按动快门后,相机会等待 2-10s 后才开启快门曝光,而即使摄影者直接按动快门导致了相机震动,经过这段间隔后也正好可以错开。

操作流程

(1) 通过百度等网络搜索工具查询所要拍摄城市的夜景特点。
(2) 查询该城市著名夜景和制高点。
(3) 查询该城市的网络夜景图片,作为自己拍摄的参考。
(4) 根据拍摄内容,制订拍摄计划。

小贴士

一般来说,拍摄计划包括以下内容。

(1) 摄影地点:提前选择几个理想的拍摄地点,做好对比,然后决定一个或几个最理想的拍摄地点。
(2) 拍摄对象:拍摄城市全景、地标建筑、著名景点的夜景。
(3) 拍摄时间:拍摄时间一般安排在早晨日出前半小时或日落后,多数都在日落之后拍摄夜景,这个时间段的光线特点是天边的弱光仍然存在,城市的灯光刚刚亮起不久,此时,天空还没有达到全黑,但城市却已经灯火辉煌,如图 2-34 所示。等到天空基本完全变黑,照片的效果就会受到很大影响,意义不大了。
(4) 器材准备:相机、合适的镜头、三脚架、电池、存储卡、快门线等。
(5) 交通安排:到不同的拍摄地点需要选择路线和交通工具,这些都要提前想好,不然在一个大城市中想要换个地方拍摄会浪费大量的时间。一般情况下,摄影师都要提前到达拍摄地点,等待黄昏的到来,当然,也可以在此之前拍摄一些日落的照片。

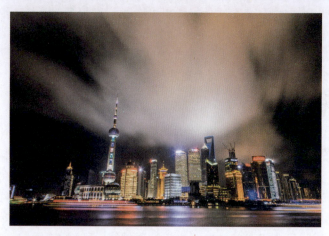

图 2-34 外滩夜色

 任务评价

学生根据评价表(见表 2-5),对任务完成情况进行自评或互评。

表 2-5 城市夜景摄影前期准备及制订计划任务评价表

评价内容	评价标准	分值	得分
制高点	地点合适,可以看到城市全景	25	
地标建筑	选 2~3 个地标建筑	25	
重要景观	选 2~3 个重要景观	25	
慢门技术	理解慢门,懂得手动操作	25	

 知识扩展

城市夜景的光线往往是多种多样的,选择合适的白平衡可以调整作品的色调,可以尝试在拍摄时选择白炽灯、日光、阴影等多种白平衡模式,观察照片色调的不同。当然,对于 RAW 格式的照片,可以通过后期重新设定白平衡改变照片的色调。

 自我检测

把自己的拍摄计划仔细检查两遍,看每一项的选择是不是最合适的,再看有没有遗漏的地方,检查各个设备的正常情况,使用长曝光技巧会比正常拍摄耗电多些,因此一定要检查相机的电池状态,带好备用电池。

任务 2　实地拍摄

 任务说明

拍摄夜景的一个常见技巧便是长时间曝光,曝光时间往往在十几秒到几分钟不等,长时间曝光技巧也经常用于星轨、水面等,此时相机要保持稳定才可以拍出清晰的照片,必

须使用三脚架降低震动。长时间曝光为夜晚的光线增添了柔和的效果,如图 2-35 所示。

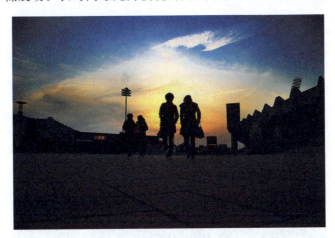

图 2-35　体育中心夜色

知识链接

B 门：B 门既可以说是游离于相机 4 种模式(P、A、S、M)之外的摄影模式,也可以看成是 M 档的延伸。在 B 门模式下,摄影师既可以调整光圈,也可以完全控制快门速度,而这个所谓完全控制快门速度与 M 档有很大区别。一般来说,在 M 档下摄影师可以从 1/8000～30s 自由调节快门速度。当 30s 曝光不能满足拍摄需要时,在不改变其他参数的情况下,选择 B 门方式,可以获得更长的曝光时间,B 门是摄影师按住快门按钮快门就会开启,释放快门按钮时才会闭合。在这种情况下,手动按下快门到释放快门期间都会引起相机震动,因此建议使用快门线。

选择 B 门拍摄,要根据光线的明暗程度判断曝光时间的长短,有时需要十几分钟,这时候相机不会给出曝光参考时间,全凭摄影师的经验判断,所以要通过大量的拍摄夜景和弱光作品(见图 2-36)积累对光线的把握能力。

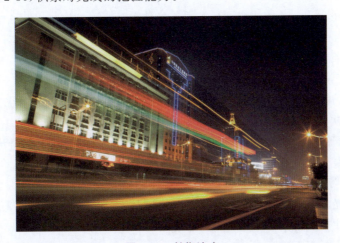

图 2-36　长街流火

操作流程

（1）准备好相机、存储卡、电池、三脚架、滤镜等辅助设备，做好拍摄计划。

（2）按照时间到达拍摄点，架好三脚架，把相机固定在三脚架上，如图 2-37 所示。

图 2-37　俯拍泉城

（3）对相机进行设置。

相机设置应注意以下几点。

① 设置手动模式。本任务先教大家使用 M 档，即手动模式。

② 设置光圈大小。一般镜头的 F8-F16 光圈清晰度最好，我们就把光圈设置在 F8-F16。

③ 使用反光板预升功能，保证画质清晰。

④ 关闭镜头上的防抖功能。

⑤ 白平衡设置为自动。

⑥ ISO 设置为 100。

⑦ 在 M 档模式下，曝光补偿不起作用。确认曝光正确的方法：先将相机拍摄模式调整为 A 档（光圈优先模式），将光圈和 ISO 设置调整到与 M 档的数值相同，将曝光补偿设置为 0，拍摄一张照片，打开【高光警告】选项，对照片进行回放，查看照片相关参数值和直方图显示的曝光情况，记下快门速度。然后将拍摄模式调整到 M 档，设置正确的光圈、快门速度、ISO 值，重新拍摄一张照片，再次进行回放检查，确认曝光是否正确，不合适再微调快门速度，再次回放检查，直到曝光正确为止，如图 2-38 所示。

（4）按计划逐步完成拍摄内容，拍摄时要注意主体清晰和画面简洁，如图 2-39～图 2-44 所示。

（5）进行后期修片。

① 调整曝光：拍摄中难免出现曝光不准的情况，后期增加或降低曝光度。

② 调整对比度和清晰度：让照片更加清晰。

③ 局部提亮或者压暗。

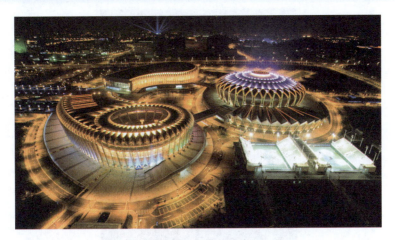

图 2-38　运动场夜色

图 2-39　夜色阑珊

图 2-40　新区夜色

图 2-41 古镇夜色

图 2-42 趵突腾空

图 2-43 海外仙山

模块二 风光摄影

图 2-44 周村古城夜景

④ 降低噪点。

⑤ 调整色温,让照片拥有合适的色调。修片后的效果如图 2-45 所示。

图 2-45 夜瞰明湖

 任务评价

学生根据评价表(见表 2-6),对任务完成情况进行自评或互评。

表 2-6 城市夜景摄影实地拍摄任务评价表

评价内容	评价标准	分值	得分
曝光	曝光准确,图像清晰,构图合理	40	
色调	色调与人眼观察到的景色氛围基本一致	40	
主题与主体	主题比较明确,主体清晰	20	

53

摄影

 自我检测

(1) 什么是 B 门?

(2) 在手动模式(M 档)下,曝光补偿是否可以调整?

项目四　崇山峻岭风光摄影

仁者乐山,因为山高大雄伟,常住在山上的人心胸会更宽广,意志也会更坚强。风光摄影源于自然,是再现自然美的摄影艺术,表现出摄影者的心境与情绪,情景交融。在这个日益文明的复杂世界,人们生活在城市环境和快节奏的生活方式中,会积累越来越多的烦躁和焦虑,重新走入自然、融入自然变成了很多人的心理需求,人多接触自然才能真正做到心胸的开阔、精神的释放。拍摄高山,除了能够欣赏山的雄伟,获得精美的影像照片外,更能洗涤心灵的污垢,使身心获得一次释放。

 项目描述

该项目主要培养摄影初学者在面对山景等大场景风光时的选择能力,对光线和构图的把握能力。

 项目实施

项目在实施时分以下 3 个步骤。

(1) 前期准备与制定拍摄内容。

(2) 根据计划实地拍摄,选择天气和时间。

(3) 后期修片。

任务 1　前期准备与制定拍摄内容

 任务说明

生活中,我们常常会遇到动人心魄的山,有的雄伟,有的俊秀,它们总能让我们的心胸更宽广,意志更坚定,但由于拍摄经验不足,拍摄出来的照片往往没有亲临其境那般动人心魄。如何选择眼前的景物,从众多的美景中选出主体和其他元素,是本任务要学会的本领。

 知识链接

拍摄山景的最佳光线有两种,分别是朝阳喷薄而出之时和夕阳之际。晨昏山景拍摄时,太阳光线角度低,天地之间显现出一片暖色调,此时光线能对山体有很强的烘托作用,瑰丽的色彩赋予了山景一种雄浑壮丽的美,因而此时拍摄的山景也会更具感染力,如图 2-46 和图 2-47 所示。

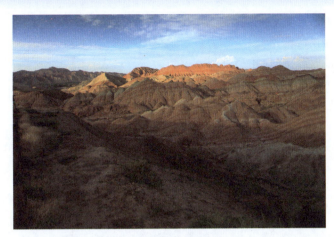

图 2-46　七彩丹霞风光

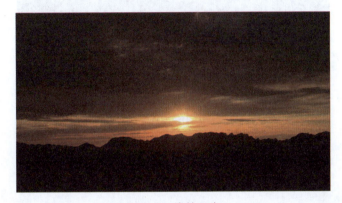

图 2-47　张掖日出

 操作流程

(1) 通过百度等网络搜索工具查询所要拍摄山景的特点,如图 2-48 所示。

图 2-48　层峦叠嶂

55

(2) 查询该山景的著名制高点。

(3) 查询该山景的网络图片，作为自己拍摄的参考。

(4) 确定拍摄内容，制订拍摄计划。

一般来说，拍摄计划包括以下内容。

① 摄影地点：提前选择几个理想的拍摄地点。

② 拍摄时间：黄金时间段（见图2-49），比如容易出现云雾的时间段。

③ 器材准备：相机、合适的镜头、三脚架、电池、存储卡、快门线等。

④ 交通安排：到不同的拍摄地点需要选择路线和交通工具，做好路线计划。

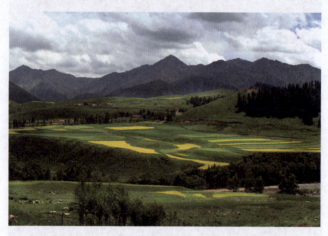

图2-49 祁连山之夏

 任务评价

学生根据评价表（见表2-7），对任务完成情况进行自评或互评。

表2-7 崇山峻岭风光摄影前期准备及制订计划任务评价表

评价内容	评价标准	分值	得分
关键景点	对要拍摄的山景区域的景点选择和拍摄的地点选择	25	
山峰特色	对山峰特色进行描述，对拍摄效果进行预判	25	
黄金时间	希望选择的季节和时间段	25	
路线选择	对出入路线进行设计，以确保完成拍摄并安全离开	25	

 知识扩展

每个山景都有自己的传说和故事，比如，泰山就有和盘古、碧霞元君等神话人物相关的故事，黄山也有猴子观海、仙人晒靴、梦笔生花等故事，多了解这些内容有助于对山景拍摄内容的把握，如图2-50所示。

模块二 风光摄影

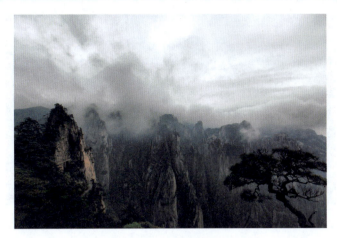

图 2-50 雾锁黄山

自我检测

把自己的拍摄计划仔细检查两遍,必要时和同行者进行讨论,看每一项的选择是不是最合适的,再看有没有遗漏的地方。

任务 2 实地拍摄

任务说明

拍摄山景时不必着急,到达之后放下器材对景物详细观察,主要观察地形地貌、制高点,还要判断一天中光线的方向、日出日落的位置和方向。黄金时间拍摄时,提前到达选好的地点,由于晨昏光线变化很快,所以应抓紧时机拍摄,否则机会稍纵即逝。

知识链接

侧光带来山峰的明暗反差:侧光,顾名思义就是太阳的光线从侧面照射过来。光线投射的方向与景物、照相机成45°左右的水平角度。利用侧光拍摄山景,被照亮的部分会有明显的投影落到斜侧面,所以会有明显的明暗差别,这样可较好地表现景物的质感。同时,前侧光产生的光影也会使景物具有丰富的影调,突出深度,产生立体感,尤其能将表面结构的质地和形态精细地显示出来,如图 2-51 和图 2-52 所示。

操作流程

(1) 准备好相机、存储卡、电池、三脚架、滤镜等辅助设备和拍摄计划。
(2) 按照时间到达拍摄点,架好三脚架,把相机固定在三脚架上。
(3) 对相机进行设置。
相机设置应注意以下几点。
① 设置手动拍摄模式。本任务使用 M 档,即手动拍摄模式。
② 设置光圈大小。一般镜头的 F8 光圈清晰度最好,我们就把光圈设置为 F8。

57

摄影

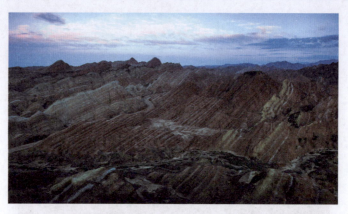

图 2-51　侧光拍摄运用阴影体与受光体的对比捕捉精彩画面

图 2-52　通过明暗对比，山体会更加生动

③ 使用反光板预升功能，保证画质清晰。
④ 关闭镜头上的防抖功能。
⑤ 白平衡设置为自动。
⑥ ISO 设置为 100。

（4）虽然使用三脚架能够取得更好的拍摄效果，但在光线较好的情况下，我们更习惯于使用手持的方法进行拍摄。

　　一般情况下，手持拍摄，随意性强，但拍摄效率很高。在这种情况下，仍建议使用 M 档进行拍摄，需要注意的是，手持拍摄，既不需要反光板预升，也不能关闭镜头的防抖功能。在拍摄过程中，可以先设定对焦点，然后再进行构图，这样能够获得更好的效果。注意使用的镜头焦距和快门速度之间的关系，一般情况下，快门速度要快于焦距的倒数，才能保证照片基本清晰，如使用 24-70mm 变焦镜头进行拍摄，一般快门速度至少会设置为 1/80s，虽然在广角端（如 24mm）使用 1/25s 的快门速度，基本就可以获得较清晰的图像，但我们仍建议使用至少 1/80s 的快门速度进行拍摄，毕竟变焦镜头在使用中不太可能

根据焦距变化随时改变快门速度,如图 2-53 和图 2-54 所示。

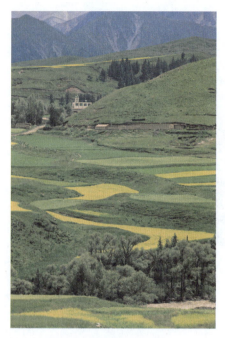

图 2-53　祁连油菜花

图 2-54　遥望雪峰

(5)按计划逐步完成拍摄内容,拍摄时要注意主体清晰和画面简洁。

使用油菜花作为前景拍摄山峦,使山峦更具清新的感觉,多了一份灵气,如图 2-55 所示。

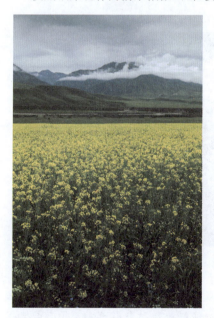

图 2-55　双泉镇油菜花

有了小个体的参照物,才能体现山的高大与雄伟。如果没有参照物,谁会知道这山到

底有多大多高？参照物有很多种,可以是人、动物、房子等一切你可以在现场找到的物体。不过最能让画面富有生命力的当属有生命的参照物了,如图2-56所示。

图2-56 丹霞滑翔

1) 耶稣光：抓住光照的美丽瞬间

耶稣光是自然界中在特定场合下出现的一种光线,即丁达尔效应的形成,是雾气或是大气中的灰尘,当太阳照射下来投射在上面时,就可以明显看出光线的线条,加上太阳是大面积的光线,所以投射下来的,不会只是一点点,而是一整片的壮阔画面,给人一种神圣静谧的感觉,如图2-57所示。

图2-57 耶稣光运用

光是摄影的灵魂,对山峦的拍摄来说至关重要,山上有阳光的照射,立体感就强,颜色也丰富多彩,如图2-58所示。如果有多余的时间,不妨静静地等待最佳光线,用广角捕捉最精彩的画面。

图 2-58　云雾遮挡阳光

2）阴天拍摄

阴天的光线很难制造阴影，因此最适合拍摄整体具有柔和感的照片，如图 2-59 和图 2-60 所示。

图 2-59　冰沟秘境

图 2-60　欲雨

3）夕阳

夕阳还未落山，光线照在山体上，会为山体染上一层金色，营造一种静谧的效果，如图 2-61 所示。有时会让山体有明暗变化，并产生山体阴影，更能产生立体效果，如图 2-62 所示。

图 2-61　静谧

图 2-62　丹霞夕照

4）线条

线条的重复排列形成视觉上节奏相似线条的变化和差异产生的韵律。画面上线条的形状不同，排列疏密不同给人不同的视觉感受，如图 2-63 和图 2-64 所示。

图 2-63　纵横

图 2-64　天然油画

5) 层次

照片是平面的,但我们能想把风光的纵深感保留下来,让观者更有一种身临其境般的感觉,如图 2-65 和图 2-66 所示。

图 2-65　夜笼纱

图 2-66　鹰击长空

6) 月亮

在月圆之夜,月光明亮度较高,在月亮刚刚升起时拍摄山体,更增添了静谧的意境,引起人们更多的遐想,如图 2-67 所示。

(6) 进行后期修片。拍摄山景的摄影作品通过后期修片可以表现作者的艺术性思维,主要调整以下几点。

① 调整曝光:拍摄中难免出现曝光不准的时候,后期增加或降低曝光度。

② 调整对比度和清晰度,让照片更加清晰。

③ 局部提亮或者压暗。

④ 降低噪点。

⑤ 调整色温,让照片拥有合适的色调。

图 2-67　月上南山

 任务评价

学生根据评价表(见表 2-8),对任务完成情况进行自评或互评。

表 2-8　崇山峻岭风光摄影实地拍摄任务评价表

评价内容	评价标准	分值	得分
构图	构图合理,画面平衡和谐	30	
色彩	正常表现出景色的特点和人眼感受的现实色彩	20	
主题和主体	主题比较明确,表现出山景的特点,主体清晰	30	
内涵	通过照片表现出山的特点和故事	20	

 知识扩展

镜头焦段的选择

在镜头焦段的选择问题上,拍摄山景一般采用 24-70mm、70-200mm 的变焦镜头基本可以满足大部分的需要。16-35mm 这种超广角镜头在拍摄全景时使用。

 自我检测

(1) 手持相机拍摄山脉风光,有哪些操作和设置需要注意?
(2) 怎样应用参照物表现出山峰的雄伟或场景的广阔?

项目五　江河湖海风光摄影

仁者乐山,智者乐水,学习了山景拍摄之后,我们再次走入大自然,去领略江河湖海等风光。这些自然景观特色鲜明,给我们的摄影带来无限的乐趣和灵感。

项目描述

该项目主要培养摄影初学者掌握拍摄江河湖海和瀑布溪流的方法与技巧。

项目实施

项目在实施时分以下 3 个步骤。
(1) 前期准备与制定拍摄内容。
(2) 根据计划实地拍摄,选择天气和时间。
(3) 后期修片。

任务 1　前期准备与制定拍摄内容

任务说明

确定好拍摄题材之后,就要了解它的特性,如果我们选择湖泊,那么倒影显然是它的重要特征,如果想抓拍天空或者一种气候现象在湖中的倒影,在黎明或者黄昏时效果会更好——色彩仿佛被渲染一般,湖面的主体会显得更加静谧。也可以使用中灰滤镜(ND镜)让曝光时间延长,从而获得更加神秘的效果。

知识链接

对称式构图:拍摄水中倒影时,最常用的就是二分的对称式构图,上下均分,呈现出平衡、稳定的感觉,在描述静谧的水面气氛上,非常出效果。

操作流程

(1) 通过百度等网络搜索工具查询所要拍摄湖泊或者河流的特点。
(2) 查询该湖泊周边著名景点和建筑,为倒影寻找题材。
(3) 查询该题材的网络图片,作为自己拍摄的参考。
(4) 根据拍摄内容制订拍摄计划。
一般来说,拍摄计划包括以下内容。
① 摄影地点:提前选择几个理想的拍摄地点。
② 拍摄对象:拍摄湖泊全景、岸边景点。
③ 拍摄时间:制定拍摄时间,早晚或者特殊天气(如阴天、多云或日出日落时)都可以。
④ 器材准备:相机、合适的镜头、三脚架、电池、存储卡、快门线等。

⑤ 交通安排：到不同的拍摄点需要选择路线和交通工具，提前做好计划。

任务评价

学生根据评价表（见表2-9），对任务完成情况进行自评或互评。

表2-9 江河湖海风光摄影前期准备及制订计划任务评价表

评价内容	评价标准	分值	得分
湖泊河流特征	写出要拍摄的河流名字，描述它的特点	20	
著名景点	找到要拍摄的景点位置	20	
全景位置	找到适合拍摄全景的位置	20	
四季变化	描述河流或海洋四季景色的变化	10	
拍摄内容	确定拍摄内容	30	

知识扩展

一般来说，每个湖泊河流都有自己的传说和故事，深入了解这些文化内涵，了解四季景色的变化，对拍摄内容和拍摄时机的选择大有益处。除了网络查询外，积累是最重要的，希望大家能够做有心人，经常观察天气的变化，在没带相机的情况下，也可以在某些景点仔细观察景色和天气的特点，并加以记录。

自我检测

把自己的拍摄计划仔细检查两遍，看每一项的选择是不是最合适的，再看有没有遗漏的地方。

任务2 实地拍摄

任务说明

遇到湖泊等自然风景时，如何掌握光线方向及画面构图，利用光线和风表现湖泊水面的存在，是拍出好照片的关键，这些都需要敏锐的观察力及耐心地等候。风本身是没有形状的，但水面却会随风吹动而产生变化。当我们拍摄湖面时，便可利用水面的倒影拍摄出水面如画般的美感。不论是平静无风时清晰的倒影，还是微风吹拂下引起的阵阵涟漪，都是镜头下的好题材。湖泊的万般风情皆来自水，如何掌握水的特性就显得至关重要。除了掌握风向与光线方向以外，适时利用树木、石头等构图元素，制造出前景、中景、后景的空间感，可增加画面的丰富性，这是拍摄时相当重要的部分。如果有机会拍摄海岸风光，试使用高速快门拍摄海浪和低速快门拍摄海面。

知识链接

要充分展现湖畔的风景，需要等待极为平静的天气，这时湖面犹如一面镜子，能映射出周围的景色。可以采用对称式构图，让远处的湖岸穿过画面的中心，这会使照片具有很

好的平衡感,并使湖景看起来更为安宁。海岸的拍摄则需要一些特殊天气的配合,比如,黄昏落日下的海面,或有礁石的位置等。

操作流程

1）使用三脚架拍摄

（1）准备好相机、存储卡、电池、三脚架、滤镜等设备和拍摄计划。

（2）按照时间到达拍摄点,架好三脚架,把相机固定在三脚架上。

（3）对相机进行设置。

相机设置时应注意以下几点。

① 设置光圈优先。本任务使用 A 档,即光圈优先方式。

② 设置光圈大小。一般镜头的 F8-F16 光圈清晰度最好,我们就把光圈设置为 F8。

③ 使用反光板预升功能,保证画质清晰。

④ 关闭镜头上的防抖功能。

⑤ 白平衡设置为自动。

⑥ ISO 设置为 100。

⑦ 拍一张照片,使用回放功能查看拍摄情况,主要观看直方图,检查曝光是否正常,欠曝时使用曝光补偿功能增加曝光;过曝时使用曝光补偿功能减少曝光。设置曝光补偿后,再拍一张回放进行检查,不合适就再进行调整,直到曝光合适为止。

（4）按计划逐步完成拍摄内容,拍摄时要注意主体清晰和画面简洁。

小贴士

寻找前景。对于风光拍摄,不管是拍摄连绵的山峦,还是平静的水面,前景都是重要的表现形式。相对来讲,水面更具单调性,所以尽可能使用前景变得更加重要。前景可以是活动的物体,也可以是一截枯枝、一丛杂草、几片落叶,也可以是水中落下的雨滴、水面下或水边露出的石块等,如图 2-68～图 2-71 所示。

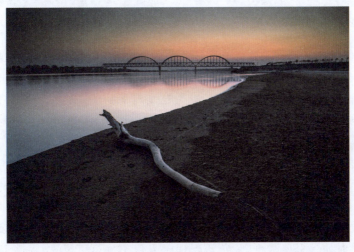

图 2-68　黄河夜色

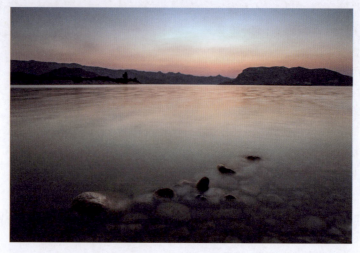

图 2-69　江流天地阔

图 2-70　超然楼雾色

图 2-71　雪化景更幽

如果要拍摄平静的海面或将海面拍摄成雾状的感觉，首先要使用三脚架，并使用手动档或快门优先档（S 或 Tv 档）进行拍摄，适当延长快门速度，在弱光环境下拍摄效果相当不错，如夕阳落下前后，随着天光的变暗，快门速度越来越慢。如图 2-72 所示。

在海面上如果有桥梁或其他建筑物，可以使用斜线构图、中心构图或对称形构图，如图 2-73 所示。

2）手持拍摄

多云天气，相对于稍暗的光线，明亮度要好得多，同时由于云层富有变化，显得画面更加丰满。此时拍摄江河湖泊，可以使用手持的方法进行拍摄，即使是这样，也要保证光圈足够小，仍然要使用 F8-F16 的光圈，快门速度的秒数仍要保证快于焦距的倒数，并且要打开镜头防抖，此时如果 ISO 较低，就很难保证曝光值正确，可以稍微提高 ISO 的数值，可以将 ISO 数值控制在 400 以内，如果 ISO 数值过高，则会产生较多的噪点，拍出来的照片

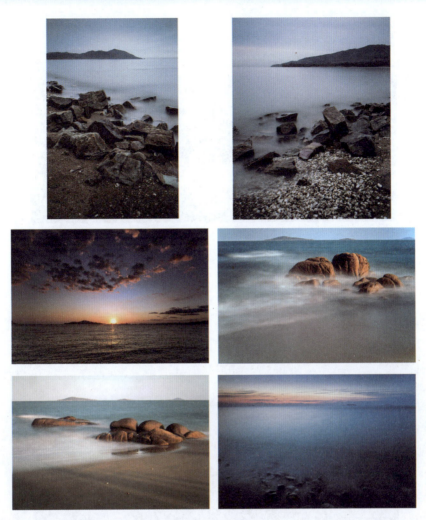

图 2-72　海景组图

效果会比较差,如图 2-74 和图 2-75 所示。

　　由于使用手持拍摄,快门速度不能过低,在无风的情况下,拍摄平静的湖面效果尚可,但在有微风的情况下,想拍摄到水平如镜的效果就无法完成,如图 2-74 所示,在此条件下,如果要达到镜面效果,仍建议使用三脚架,以降低 ISO 数值,把快门速度降低,如果仍不能达到镜面效果,可使用中灰滤镜(ND 镜)。

　　在风光摄影中,海岸风光绝对是一个所有人都喜欢的题材。春夏秋冬,大海以其广阔的胸怀向我们展示不同的魅力。大海千变万化,拥有丰富多彩的自然风光,加上千姿百态的海岸地形与丰富的环境,海岸风景对摄影者来说始终是具有相当挑战性的题材。有的人喜欢惊涛骇浪,有的人则偏好海水的宁静;不论哪一种,拍摄的时间和季节都非常重要。因为时间与潮汐的紧密相关,而潮汐影响所拍摄的海岸面貌,季节则影响所拍摄的色调风格。

　　到达海岸边之后,沿着海岸走走,不要直接拿起相机拍摄。先享受一下大自然的美好

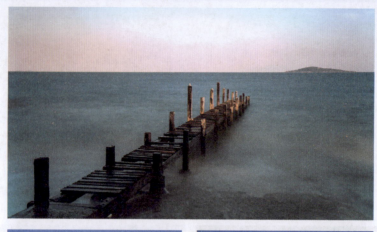

图 2-73　海岸建筑拍摄组图

图 2-74　青海湖畔

时光，在沙滩上漫步，张开双臂拥抱大海，让自己的心境变得广阔。观察大海的脉动节奏、岸边的景色、礁石沙滩和人工建筑等的位置和状态、一天中光线的变化、一天中太阳的位置、日出日落的位置，等等。

在拍摄过程中，如果要拍摄惊涛拍岸的气势，要用高速快门，一般快门速度要达到 1/1000～1/200s，手持拍摄即可，但相应 ISO 也要适当调高，如图 2-76 所示。

3）后期修片

拍摄江河湖海的摄影作品后期可以表现作者的艺术性思维，主要调整以下几点。

模块二 风光摄影

图 2-75 悠闲

图 2-76 使用高速快门拍摄浪花

（1）调整曝光：拍摄中难免出现曝光不准的情况，后期增加或降低曝光度。
（2）调整对比度和清晰度：让照片更加清晰。
（3）局部提亮或者压暗。
（4）降低噪点。
（5）调整色温，让照片拥有合适的色调。

 任务评价

学生根据评价表（见表 2-10），对任务完成情况进行自评或互评。

表 2-10 江河湖海风景摄影实地拍摄任务评价表

评价内容	评价标准	分值	得分
寻找前景	在照片中是否有使用了前景的照片，前景的选择是否合适	20	
弱光拍摄	在照片中是否有弱光环境下的照片，效果如何	30	
手持拍摄	手持拍摄的照片是否清晰	20	
色彩和色调	照片色彩和色调是否有意境	30	

71

技巧提示

随时掌握太阳与自己拍摄点的方位角度,这对照片的影响很大。早晨,要找个向东的海岸;傍晚,要找个向西的海岸。当然如果天气好,日落时东方的天空也会有非常瑰丽的色彩。即便拍摄白天的风景,太阳角度同样对画面效果有巨大的影响。拍摄时尽量选择一天中太阳角度较低的时段拍摄,这时候的光线更柔和,色彩也很有变化,加上水面的反光,所拍出的画面能带出更多的细节和质感。

拍摄时,无论如何安全都要放在第一位!请留意身处的位置和海面的情况,有时可能在忘情创作之中,一时忘记了其实身处海岸的峭壁边上或者礁石边上……可见摄影有时也是一种"高危"工作!

大风天气近距离拍摄海浪一定要用 UV 镜保护镜头以免被海水打湿。备一块干净的镜头布随时擦拭被海水打湿的镜头和机身。三脚架使用后回酒店或家中用温水冲洗一下,去掉盐分,以免上面的金属件生锈。

知识扩展

包围曝光

在拍摄日出日落之时拍摄大海,落日的强光往往使前景的礁石变得黑暗无细节,这时可以采用包围曝光的方式解决这个问题。包围曝光相机上一般用 BKT 表示,是相机的一种高级功能。现在大多数的数码单反相机都有这个功能。测光技术日臻完善,由于光线条件、被摄主体千变万化,相机仍然会有测光偏差。为了防止因测光失误而错失重要拍摄主题,引入了包围曝光功能——就是当按下快门时,相机不是拍摄一张,而是以不同的曝光组合连续拍摄多张,从而保证总能有一张符合摄影者的曝光意图,另外,可以在后期中几张叠加,选择曝光合适的区域进行后期修片。

稳固的三脚架

拍摄海边风景时,一般的天气海风都会比较大,需要三脚架非常稳固,把摄影包挂在三脚架下可以增强稳定性。有时为了取得更佳的景色经常需要下水,三脚架的稳固程度也不可或缺。有时海浪流动力量太大,会造成三脚架的晃动及砂石的流动,故要时时确定三脚架是否稳固。拍摄前,可以把三脚架往沙里压深点,以免它们因为自己的重量而下沉。

自我检测

(1) 手持拍摄需要注意哪些方面?
(2) 如何保证三脚架的稳定?
(3) 在水景拍摄中,前景应该如何选择?

项目六 瀑布摄影

瀑布或溪流的拍摄对于一名摄影师来说是件美妙和富有挑战性的事。首先瀑布是个美好的景致;其次它需要我们应用更多的经验和设备;最后就是对水的动态表现。

模块二 风光摄影

 项目描述

该项目主要培养摄影初学者掌握拍摄瀑布的基本技巧和构图的能力。

 项目实施

项目在实施时分以下3个步骤。
(1) 前期准备与制定拍摄内容。
(2) 根据计划实地拍摄,选择天气和时间。
(3) 后期修片。

任务1　前期准备与制定拍摄内容

 任务说明

选择一个距离最近的瀑布或有局部落差的溪流题材进行拍摄,提前了解它的位置、路线和开放时间。如果想令水流变得像雾一般有梦幻的感觉,需要使用三脚架来捕捉流水动态,同时又保持石头清晰。按水流的速度调整快门速度,越慢的快门可以令流水越滑。如果想表现瀑布下落所造成的冲击力,则使用高速快门进行拍摄。

 知识链接

继续掌握慢速快门和高速快门的应用。通过前面课程的学习,我们知道将流水、海浪等拍得如梦似幻,唯美柔顺,是需要运用慢速快门可以将曝光过程中的所有画面都捕捉下来,丝绸流水就是运用慢速快门的原理所拍摄的特殊效果。

操作流程

(1) 通过百度等网络搜索工具查询所要拍摄瀑布或者溪流的位置和特点。
(2) 查询该题材的网络图片,作为自己拍摄的参考。
(3) 根据拍摄内容,制订拍摄计划。
一般来说,拍摄计划包括以下内容。
① 摄影地点:提前选择几个理想的拍摄地点。
② 拍摄对象:拍摄瀑布或者溪流及岸边景点。
③ 拍摄时间:制定拍摄时间,早晚光线比较均匀的时候或者特殊天气都可以。
④ 器材准备:相机、合适的镜头、三脚架、电池、存储卡、快门线等。
⑤ 交通安排:到瀑布拍摄点需要选择路线和交通工具,提前做好计划。

任务评价

学生根据评价表(见表2-11),对任务完成情况进行自评和互评。

表2-11　瀑布摄影前期准备及制订计划任务评价表

评价内容	评价标准	分值	得分
瀑布名称位置	写出要拍摄瀑布或溪流的名字和位置	30	

续表

评价内容	评价标准	分值	得分
周边的景点	找到要拍摄的景点位置	20	
四季变化	描述瀑布或溪流四季景色的变化	10	
拍摄内容	确定拍摄的内容	40	

自我检测

把自己的拍摄计划仔细检查两遍,看每一项的选择是不是最合适的,再看有没有遗漏的地方。

任务 2　实地拍摄

任务说明

根据制订好的拍摄计划进行实地拍摄。

知识链接

瀑布和溪流的拍摄时间选择:拍摄瀑布和溪流时,先观察水流的方向和光线的方向,尽量不要站在水面反光强烈的地方拍,因为瀑布和溪流的水花比较白,反射强光时拍到的很容易曝光过度。所以选择光线均匀的时间段或者天气,选择合适的位置都是非常重要的。构图时加入树木、石头等元素,空间感更强,画面更加丰富。

操作流程

1) 使用慢速快门拍摄

(1) 准备好相机、存储卡、电池、三脚架、滤镜等辅助设备和拍摄计划。

(2) 按照时间到达拍摄点,架好三脚架,把相机固定在三脚架上。

(3) 对相机进行设置。

相机设置应注意以下几点。

① 设置快门优先模式。本任务先教大家使用 S 档(尼康)或 Tv 档(佳能),即快门优先模式。

② 设置快门大小。降低快门速度,设置为 1/2～2s。

③ 使用反光板预升功能,保证画质清晰。

④ 关闭镜头上的防抖功能。

⑤ 白平衡设置为自动。

⑥ ISO 设置为 100。

⑦ 拍一张使用回放功能看照片拍摄情况,主要观看直方图检查曝光是否正常,欠曝时使用曝光补偿功能增加曝光;过曝时使用曝光补偿功能减少曝光。设置曝光补偿后再拍一张回放进行检查,不合适再进行调整,直到曝光合适为止。

(4) 按计划逐步完成拍摄内容,拍摄时要注意主体清晰和画面简洁。

 小贴士

不管是拍摄海浪,还是拍摄瀑布或溪流,如果想拍摄出丝滑如绸缎般的感觉,一般都会选择光线稍暗的时间进行拍摄,因为如果在较明亮的时间(如在中午日光照射下)进行拍摄,会使画面明暗变化过大,并且使整个画面曝光过度,这是由于在光照较强的情况下,相机即使用了最低的 ISO 和很小的光圈,仍然不能保证有足够慢的速度使画面保持曝光正确,而会出现画面死白一片的情况。为解决这个问题,会将中灰滤镜(ND 镜)安装到镜头前面,以保证降低进光量,确保有足够的时间完成正确曝光,如图 2-77 所示。

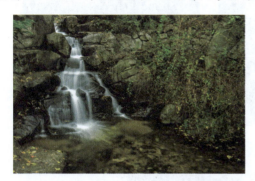 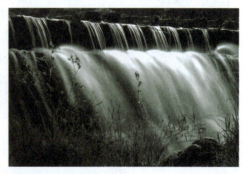

图 2-77 利用 ND 镜拍摄瀑布

在市场上,有大量 ND 镜销售,价格从几十元一套到上千元一套不等,如果进行练习拍摄,可以使用较便宜的 ND 镜,如果进行专业拍摄,一般建议使用价格较高的进口专业 ND 镜。ND 镜减光的档位在 1～10 档,一般情况下 1～3 档的比较常见,而减光 3 档基本能够达到效果要求。如果使用质量较差的 ND 镜进行拍摄,可以在拍摄之前使用白平衡板在画面中拍摄一张照片,作为将来校准白平衡的依据(详细白平衡板的使用方法见模块四)。

拍摄瀑布或溪流时,如果可以在画面中增加一些点缀,则有画龙点睛之效,这些点缀可配合当地的特色或时节,例如,搭配一些枫叶或花卉入镜,或者溪流中长满青苔的石头,可以增加一些大自然生命力的感觉,也为整个画面增添一点鲜艳的色彩,如图 2-78 所示。

在某些情况下,有可能没有带三脚架和快门线,但我们仍想拍摄瀑布的丝状效果,这就需要动一些脑筋。在确认了拍摄主体后,寻找可以放置相机的地方,也许是地上,也许是稍高的石头上,保证相机前面没有不必要的遮挡。如果相机过平,不能直对拍摄的景物,可以在相机底部垫些东西,使相机有一定的俯仰角度,同样需要关闭镜头防抖功能和设置反光板预升功能,然后使用延时 2～10s 拍摄即可,如图 2-79 所示。

2)使用高速快门拍摄

表现瀑布或溪流像雾一般有着梦幻的丝滑感觉,当然要使用慢速快门进行拍摄,而有时那些汹涌的波涛,激起的巨浪和飞溅的水沫,更能够给人以更强烈的视觉冲击,这时就需要使用高速快门进行拍摄。一般情况下,使用高速快门进行拍摄,可以使用手持的方法完成,快门速度至少要达到 1/200s,如果镜头上有防抖功能,可以将其打开,效果如

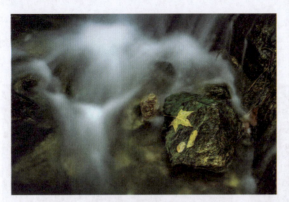
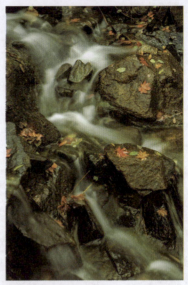

图 2-78　在溪流中加入点缀元素

图 2-79　利用地形或辅助物拍摄瀑布和水流

图 2-80 所示。

 知识扩展

镜头的选择

溪流相对来讲场面较小，不用表现其恢宏的场面，在镜头焦段的选择问题上，24-70mm、24-105mm 等标准变焦镜头应该可以满足大部分的需要，而拍摄大型瀑布，有时则需要使用广角镜头（如 16-35mm 镜头）表现其宏大雄伟的一面。

 任务评价

学生根据评价表（见表 2-12），对任务完成情况进行自评或互评。

模块二　风光摄影

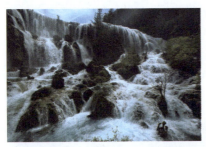
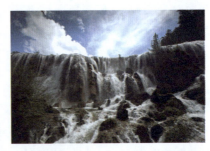
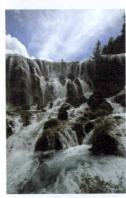
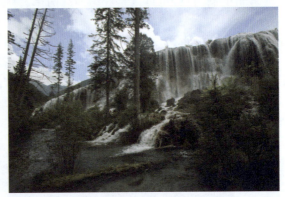

图 2-80　利用高速快门拍摄瀑布组图

表 2-12　瀑布摄影实地拍摄任务评价表

评价内容	评价标准	分值	得分
主题	主题明确,拍出大海的静美或波涛汹涌	30	
构图	构图合理,画面均衡	40	
色彩	色彩真实,接近人眼的现场感受	30	

项目七　日出日落弱光摄影

在风光摄影创作中,大家经常讲到黄金时间,可以说有一半左右的风光摄影作品都是在这个时段拍摄的,因为黄金时间无论是光线的方向、质量还是它的色彩都非常完美,大自然往往在此时给我们一个难以预料的惊喜。周围所有的一切都变得祥和、微妙,并且充满着暖色,平静而美丽。

项目描述

该项目主要培养摄影初学者掌握弱光拍摄的摄影技巧和对光线的把握能力。

项目实施

项目在实施时分以下 3 个步骤。
(1) 前期准备与制定拍摄内容。

(2) 根据计划实地拍摄,选择合适的天气和时间。
(3) 后期修片。

任务 1　前期准备与制定拍摄内容

任务说明

拍摄日出日落最重要的是要有一种平静而宽容的心境,切忌浮躁。选定一个宽阔的地点,可以是城市的制高点,也可以是江河湖海的岸边。器材准备时,一定要注意三脚架和快门线必不可少。

知识链接

拍摄风光最壮观的时间是日出前和日落后的 1 小时之间,可称为摄影的黄金时间。在这段时间中的光比最适宜拍摄,能够突出表现景物的质感。这段时间中的色彩最为瑰丽,变幻莫测,为作品增添各种氛围,如图 2-81 所示。

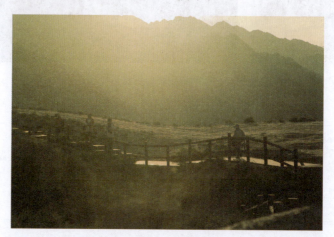

图 2-81　日落余晖

操作流程

(1) 通过百度等网络搜索工具查询所要拍摄景点的特点。
(2) 查询该景点日出日落时间。
(3) 查询该景点的日出日落图片,作为自己拍摄的参考。
(4) 根据拍摄内容制订拍摄计划。

一般来说,拍摄计划包括以下内容。

① 摄影地点:提前选择几个理想的拍摄地点,做好对比,然后决定一个或几个最理想的拍摄地点。
② 拍摄时间:拍摄时间一般日出前 1 小时或日落后 1 小时。
③ 器材准备:相机、合适的镜头、三脚架、电池、存储卡、快门线等。
④ 交通安排。

任务评价

学生根据评价表(见表2-13),对任务完成情况进行自评或互评。

表2-13 日出日落弱光摄影前期准备及制订计划任务评价表

评价内容	评价标准	分值	得分
选择景点	景点名称和特点	20	
选择时间	拍摄具体时间	20	
交通安排	交通安排,如何安全到达与返回	10	
四季变化	描述选择的景点四季会有哪些不同景色	10	
拍摄内容	确定拍摄内容	40	

知识扩展

一年四季,同一个海岸的黄金时间的光线是不同的,无论是色彩色温还是方向质感都有很大差别,一定要在一个地点多拍,体会四季光线的变化。

自我检测

把自己的拍摄计划仔细检查两遍,看每一项的选择是不是最合适的,再看有没有遗漏的地方。

任务2 实地拍摄

任务说明

日出日落的时间性很强,不同季节、不同时间段光线的表现都不一样,这就要求我们在拍摄之前必须重视拍摄时间的选择。从季节方面来看,拍摄日出和日落的最佳季节是春秋两季。这两季比夏天的日出晚,日落早,对拍摄有利,在春秋云层较多,可增加拍摄的效果。

在拍摄之前,在网上搜索一份拍摄地点的日出日落时间表。如果方便,到自己选择的地方多踩点几次,这样对拍摄的时间更加心里有数。另外,出发之前,一定要留意几天内的天气预报,有些天气预报网站也会将次日日出时间进行预报。

知识链接

日出或者日落的时间是很短暂的,而在这短短的时间内每一分钟的景色都可能出现很大的变化,就拿日落来说,日落大致分为4个过程,就是由太阳变黄,进入变红长蛋形,再到水平线上消失,及至天空由红转紫再转深蓝。

操作流程

(1)准备好相机、存储卡、电池、三脚架、滤镜等辅助设备和拍摄计划。

（2）按照时间到达拍摄点,架好三脚架,把相机固定在三脚架上。

（3）对相机进行设置。

小贴士

相机设置注意以下几点。

① 设置光圈优先。本任务使用 A 档进行拍摄,即光圈优先模式。在日出日落的过程中,光线变化非常快,尤其是太阳进出云层的时候,可能在极短的时间内,光线已经发生了较大的变化,如果使用 M 档(手动模式)进行拍摄,有可能会出现曝光不足或曝光过度,在三脚架上进行拍摄,不需要考虑相机的不稳定造成的画面抖动,曝光时间得到保证,反倒能够更好地保证曝光的正确性,如图2-82和图2-83所示。

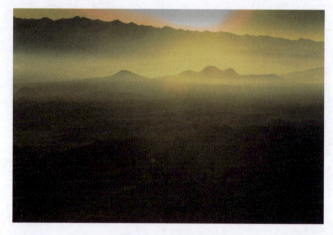

图 2-82　戈壁日出

图 2-83　草原落日

② 设置光圈大小。根据拍摄内容和意图,选择 F5.6-F22 均可。

③ 使用反光板预升功能和快门线辅助拍摄(可用延时 2～10s 拍摄代替),保证画质清晰。

④ 关闭镜头上的防抖功能。

⑤ 白平衡设置。

在日出日落整个时间段,色温变化非常快,也非常大,白平衡不一定能够及时调整,一般情况下,白平衡可设置为自动模式。也可以将白平衡直接设置为日光模式,但这种情况下,在拍摄前注意将设置照片保存为 RAW+JPG 格式,以便在后期重新设置 RAW 格式照片的白平衡,如图 2-84 和图 2-85 所示。

图 2-84　泉城落日

图 2-85　日出超然楼

⑥ ISO 设置为 100。

⑦ 拍一张使用回放功能看照片拍摄情况,主要观看直方图,检查曝光是否正常,曝光不足时使用曝光补偿功能增加曝光;曝光过度时使用曝光补偿功能减少曝光。设置曝光补偿后再拍一张回放进行检查,不合适再进行调整,直到曝光合适为止。

因为光线变化比较快,即使在拍摄一张或多张曝光正确的照片后,也要经常检查曝光的正确与否,以保证较长时间内的照片都能基本保证曝光正确。

(4) 按计划逐步完成拍摄内容,拍摄时要注意主体清晰和画面简洁。

(5) 后期修片。

> 小贴士

对日出日落摄影作品进行后期修片可以表现作者的艺术性思维,主要调整以下几点。

(1)调整曝光:拍摄中难免出现曝光不准的情况,后期增加或降低曝光度。
(2)调整对比度和清晰度:让照片更加清晰。
(3)局部提亮或者压暗。
(4)降低噪点。
(5)调整色温,让照片拥有合适的色调。
(6)对照片进行适当裁切,得到更广阔的视觉效果,如图2-86和图2-87所示。

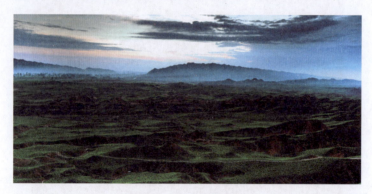

图2-86　日出前的宁静

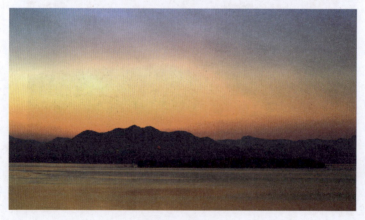

图2-87　半江红

(7)有时候,即使使用全画幅相机,配备16-35mm超广角镜头,想把整个风光的全景收到相机画面里,也不可能完成。在这种情况下,一般会使用中焦镜头(如使用24-70mm镜头的50mm或70mm焦距)拍摄多张照片,后期使用Photoshop软件自带的Photomerge(图片合并)功能进行接片,得到超宽的全景图像。对于前期准备接图使用的图像序列,首先在拍摄时要将拍摄模式设置为手动模式M档;其次需要在拍摄图像过程中,每张图像和前后图像都能有大约1/2的重叠部分,便于后期接图过程中能够更好地识别各张图片。后期接片的最终效果如图2-88所示。

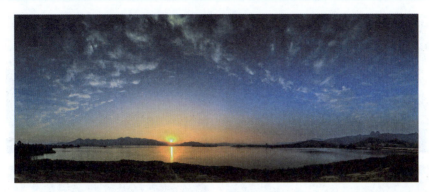

图 2-88 日出去雪野湖（后期接片）

技巧提示

日落后的拍摄

太阳下山后，美妙的颜色才刚刚开始，太阳下山后的 10 分钟内有时候没什么变化，淡淡的一片，天也越来越暗，经常在这个时候同地点拍摄的影友开始收拾器材了，此时一定要耐心等待并时刻关注光线的变化，很多日出日落的精美照片往往就在这个时间段拍成。同时关注太阳对面天空的色彩变化，往往也能带来出人意料的惊喜，如图 2-89 所示。

在拍摄日出日落的时候，经常会遇到没有云彩的情况。为避免天空过于单调，利用一些周围的前景作为衬托，植被花草、礁石建筑等，能帮助画面结构的均衡和增加画面的纵深感。但切忌前景过多或过重，除非把前景作为拍摄主体，如图 2-90 所示。

任务评价

学生根据评价表（见表 2-14），对任务完成情况进行自评或互评。

表 2-14 日出日落弱光摄影实地拍摄任务评价表

评价内容	评价标准	分值	得分
主题	主题明确，景色的静谧之美	30	
色彩	色彩接近人眼现场感受	20	
景别	全景与近景多角度选择拍摄内容	20	
构图	构图合理，画面均衡	30	

知识扩展

在镜头焦段的选择问题上，16-35mm、24-70mm、70-200mm 的变焦镜头应该可以满足大部分的需要。广角拍摄全景，长焦端也可以拍摄一些局部。

自我检测

拍摄时，尝试用点测光模式拍摄，体会直接对地平线上的太阳测光和对太阳不远处天空的测光有什么不同。

图 2-89　日落余晖组图

图 2-90　水平如镜

模块三

纪实摄影

中华民族有着悠久的历史,五千年的文化源远流长。"加大文物和文化遗产保护力度,加强城乡建设中历史文化保护传承,建好用好国家文化公园。坚持以文塑旅、以旅彰文,推进文化和旅游深度融合发展。"很多的非物质文化遗产需要我们去记录,去发扬。而现代的中国,正是高速发展的中国,全国人民正为实现伟大的中国梦而努力奋斗。坚定历史自信、文化自信,把看到的纪录下来,传播出去。利用我们手中的相机、手机,做一个影影记录者,做一个影像传播者,把真正的中国状态、中国精神传播出去,讲好中国故事,传播好中国声音,展现可信、可爱、可敬的中国形象。

项目一 人文纪实摄影

人文纪实摄影也是最常见的摄影门类之一,是以记录生活现实为主要诉求的摄影方式,一方面是对社会生活的真实记录;另一方面也表达摄影师对生活的审慎情感。社会纪实、乡土民情、庙会节庆、街头随拍等题材全都归于人文范畴。庙会节庆是每隔一段时间都会重复出现的,拍摄节奏很有规律性,但街头随拍的题材突发性更强。

摄影就是拍摄自己的人生哲学,无论是风光还是人文类别,首先要感动自己。一个优秀的摄影师首先要有善良、正直的情感,无论面对战争、贫困、灾难这些震撼人心的场景,还是节日喜庆的氛围,都要保持朴实的情感,这就是摄影师的人文情怀。好的人文纪实摄影作品是可以通过图片说话的,用图片倾诉一个故事、一个情节。人文纪实摄影在不违背真实的前提下,真实地、客观地记录着作者的所见所闻,其次才是图片的典型瞬间。人文纪实摄影的瞬间是图片的生命,用瞬间的再现去展现景物、深化主题、强化寓意。

项目描述

拍摄人文题材一定要保持公正的眼光和角度,公平记录真实现象,保持一种对人性的关注。作为人文纪实摄影者,要有高度的文化素养,要有敏锐的洞察力,要有对生活中新的视觉形象的敏感,要有对选择对象的敏感,要有对把握最佳时机的敏感。当年著名摄影家解海龙凭借一幅作品《大眼睛的小姑娘》推动了希望工程的大力发展,他拍了一系列推动希望工程的照片,每一张都让我们感动不已,如图3-1所示。

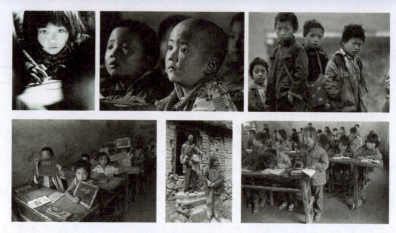

图 3-1 解海龙拍摄的希望工程组图(部分)

本项目主要培养摄影初学者在面对日常生活遇到的情境拍摄的捕捉能力,培养对光线和构图的把握能力。

项目实施

项目在实施时分以下 3 个步骤。
(1) 前期准备与制定拍摄内容。
(2) 根据计划实地拍摄,选择天气和时间。
(3) 后期修片。

任务 1　前期准备与制定拍摄内容

任务说明

本任务是了解人文纪实摄影,选择一个要拍摄的人文题材,做好拍摄前的准备工作。

作为人文纪实摄影的题材,取材多样,例如,可以联系一处建筑工地,在保证安全并有专业保卫人员带领的情况下,拍摄建筑工人的生活;也可以赶一场乡村大集,拍摄当前农村生活的场面(见图 3-2);还可以联系一场居民自发的演出,拍摄表演投入的表演情境;去一个专业的市场,拍摄小贩们的交易和生活的场景;拍摄某一个劳动者的一天,等等。

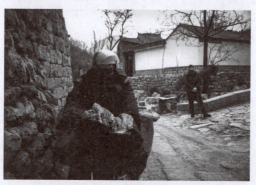

图 3-2　古镇上的流动卖鸡小贩

操作流程

(1) 选择一个文中建议的拍摄题材,也可以自行确定拍摄题材,通过百度等网络搜索工具查询所要拍摄题材的特点。

(2) 如果需要,和相关人员初步接洽,确认拍摄能够成行,并能取得对方的支持或协助,如在工地拍摄时,工程方能提供引导员、安全帽等防护措施,并提前设计好引导路线,从而确定该题材的拍摄位置和拍摄时间。

(3) 查询该类题材的网络图片或著名摄影家的相关书籍,作为自己拍摄的参考。

(4) 根据拍摄内容,制订拍摄计划。

一般来说,拍摄计划包括以下内容。

① 确定摄影地点。

② 确定拍摄对象,即确定人、物、景。

③ 确定拍摄时间。

④ 器材准备。相机、合适的镜头、电池、存储卡等。

⑤ 交通安排和安全措施。到不同的拍摄地点需要选择路线和交通工具,这些都要提前计划好,以免在路途中浪费大量的时间。

任务评价

学生根据评价表(见表 3-1),对任务完成情况进行自评或互评。

表 3-1　人文纪实摄影前期准备及制订计划任务评价表

评价内容	评价标准	分值	得分
拍摄题材选择	明确写出拍摄题材名称和特点	30	
确定时间地点	明确拍摄时间和地点	20	
器材准备	写出器材使用清单	30	
交通工具	确定住宿和往来交通	20	

知识扩展

对于人文纪实摄影,镜头的搭配基本上可以分为两个方向:包含大部分焦段的齐全搭配,或者仅有一两支定焦镜头的极简搭配。专业摄影师习惯配齐焦段,其优势就是什么都拍得到,可以捕捉每一个绝佳瞬间。美国《国家地理》杂志的人文纪实摄影师经常采用 35mm 和 28mm 的定焦镜头,与人眼的可视范围非常接近或者稍大,同时尽量保持被拍景物的不变形。

作为初学者,一般没有必要配备完备的镜头组,只需使用相机标配镜头即可。这样做也有一定的好处,可以拍摄大部分题材内容,又对使用的镜头有更多的练习机会和使用体会,如图 3-3 所示。

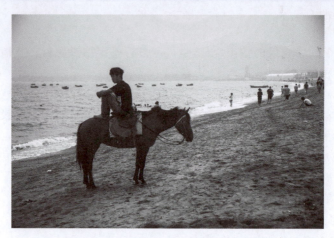

图 3-3　海边倒坐马背上无聊的小生意人

任务 2　实地拍摄

任务说明

拍摄题材选定之后，进入现场拍摄时，从不同的角度观察拍摄对象，要注意不同时间光线的变化，相机参数的设置要准确，同时要注意周边环境和人文环境的影响等，对与拍摄题材有关的信息量进行遴选，哪些元素需要摄入镜头，哪些元素是干扰因素需要排除。拍摄时要注意主题明确、主体清晰、画面简洁。

知识链接

安　全　快　门

一般来说，人文纪实类照片最基本的要求便是画面要清晰。想手持拍摄到一张不手震的照片，最简单便是快门要够快，但快门太快相对就可能会发生曝光不足的情况。所以经过不断拍摄，摄影师就得出一个"安全快门"理论，简单而笼统的安全快门定义：快门值不慢于 1/(镜头焦距)秒。例如，相机使用的是 50mm 定焦镜头，快门速度只要高于 1/50s 便可以拍到一张基本清晰的照片。

操作流程

（1）按照时间到达拍摄点，先放下相机，让自己的身心融入拍摄环境，体会拍摄题材的人文信息和情感。

（2）对相机进行设置。

相机设置要注意以下几点。

① 设置光圈优先。本任务先教大家使用 A 档（或 Av 档），即光圈优先模式。

② 设置光圈大小。一般相机标配镜头的 F5.6-F8 光圈清晰度最好，我们就把光圈设置为 F5.6-F8，室内光线昏暗时，可以用镜头的最大光圈减 1/3～2/3 档，同时调高 ISO。

③ 拍摄人文纪实类照片，很少使用三脚架进行拍摄，因为对于人文纪实摄影来讲，有相当大的偶然性和突发性。在手持拍摄时，一般都会打开镜头上的防抖功能以确保相机

的稳定。

④ 白平衡设置为自动。在人文纪实摄影的拍摄过程中,摄影师会随时移动以寻找最佳角度,同时拍摄环境也会随时发生变化,白平衡也会随之变化,在此过程中,摄影师很难随时调整白平衡,一般会选择自动白平衡以保证色彩基本正确。

⑤ ISO 设置可以在 100~800 选择,根据环境光线的明暗程度设定,在光线很弱和拍摄对象移动很快的情况下,也可以选择更大的 ISO 值,以保证能拍下更好的瞬间,此时记录性更加重要,而噪点反倒是可承受的,很多时候人的姿态和表情是瞬间的,将这样的瞬间拍下来才是重要的,如图 3-4 所示。

图 3-4 啤酒节上的小贩

⑥ 拍摄时完成被拍摄对象的一系列动作后,要观看直方图,检查曝光是否正常,欠曝时使用曝光补偿功能增加曝光;过曝时使用曝光补偿功能减少曝光。设置曝光补偿后再拍一张回放进行检查,不合适再进行调整,直到曝光合适为止。

(3) 按计划逐步完成拍摄内容,拍摄时要注意主体清晰和画面简洁。

图 3-5 这组照片是在建筑工地拍摄的,去之前考虑拍摄内容,确定要有劳动时的状态和上下班时的状态,还要突出在城市高处的环境等。使用黑白照片可以直接表现事件或者人物的本质,摒除色彩的一些干扰,更能体现出劳动者的艰辛。

图 3-6 这组照片同样也是在建筑工地拍摄的,但使用了彩色照片对高楼的建设者们进行了表现。彩色照片更具生活化,场景也比上一组更具变化,不仅表现了建设者的专注和敬业,也体现了他们的乐观主义精神,同时,对他们的劳动环境有更好的体现,尤其后两张大场景照片,更能体现出他们工作环境的恶劣。

有时候,我们会就一些群众喜闻乐见的主题进行拍摄,在公园内经常有群众性演出,他们对生活的态度更加积极,表演更加投入,为了更好地体现他们的精神面貌,使人物更加突出,可以采用定焦大光圈进行拍摄,如图 3-7 所示。

每一个城市或乡村人们的生活都有自己的特点,每一座城市也都有自己的名片。济南正是将泉水作为自己的城市名片,在泉边生活的人们的心情是惬意的,孩子们的生活是快乐的,在护城河边拍摄泉水边打水和水中嬉戏的生活场景,能够更好地体现泉水文化,如图 3-8 所示。

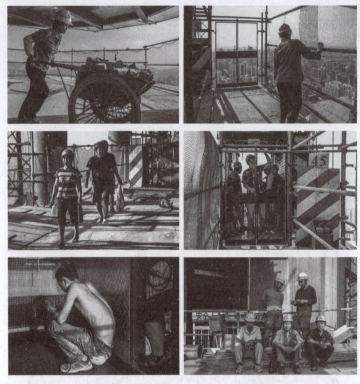

图 3-5　摩天大楼的建设者黑白组图

图 3-6　摩天大楼的建设者彩色组图

图 3-7 百姓戏台业余剧组表演组图

（4）后期修片。

一般来说，人文纪实类的作品后期要保持客观真实性，相对来讲，如果主体曝光不出现大的问题，不需要较大的后期调整，主要调整以下几点。

① 调整曝光。虽然一般会使用光圈优先档进行拍摄，曝光不准的情况出现的较少，在点测光的情况下，拍摄主体又经常发生变化，难免出现曝光有偏差的照片，后期增加或降低曝光值便顺理成章。

② 调整对比度和清晰度。让照片更加清晰。

③ 局部提亮或者压暗。相对来讲，对于黑白照片，进行局部提亮或压暗的情况较普遍，这样能够更好地表现主体，而对于彩色照片，一般会在 Photoshop 的 Camera Raw 中

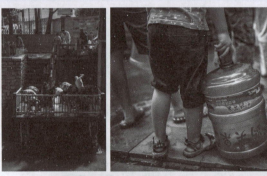
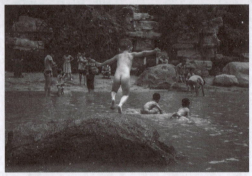

图3-8 护城河边生活的人们组图

的【镜头校准】选项卡中选中【启用镜头配置文件校正】复选框,让软件自动识别相机镜头型号,自动对镜头造成的畸变和暗角进行修正与去除,如图3-9所示。

④ 降低噪点。在弱光环境下拍摄的纪实照片,一般都是在设置了较高ISO值的情况下拍摄的,难免会出现噪点,一般会在Camera Raw中的【细节】选项卡中对【锐化】和【减少杂色】中的各项参数进行调整,如图3-10所示。

图3-9 启用镜头配置文件校正　　　　图3-10 对图像细节进行调整

 技巧提示

对焦是一个摄影技术问题,也是一种表现思想的表达方法,虚实结合,可以更好地强化主题思想。虽然现代摄影器材已经非常先进,以何处为聚焦点都非常容易实现,但是,有意识地决定何处为聚焦点可不是一件容易的事情。

1) 主体清楚,背景虚化

在使用中长焦变焦镜头时,摄影师更习惯从较远处把被摄主体拉近,这样可以使背景有一定的虚化,并能够压缩空间。这种方法虽然容易做到,但是拍摄时还应该构思得更全面一些,例如,背景能够说明主人公的生活环境的话,则需要适当保证清晰度。另外,在拍摄人物时,对焦点要清晰地对准人物的眼睛部分。这些要求看似非常简单,但是许多照片往往由于背景杂乱,或使用了自动对焦模式,造成被摄人物离镜头近的部分清晰而面部表情清晰度不够,很可能成为"废片"。

2) 物体清楚,人物虚化

拍摄时,可以将焦点锁定在某一物体上,人物就成为陪体。有时候这种表现方法可以更有效地说明一件事情,但类似的照片在一组照片中不能出现太多。简单的一个焦点转换,却完成了一种思维的转换过程,也是摄影师技术技巧迈向成熟的标志之一。

 知识扩展

交流与沟通

想要拍好纪实摄影,关键是要和被摄对象保持良好的关系,才能被对方接受,使对方在镜头前保持自然的状态。只有走进拍摄对象的生活,才能拍到自然生动的画面。面对突如其来的镜头,很少有人会表现自然,摄影师最好不要急于拍摄,可以和被摄对象聊天,当双方熟悉了,也明白了摄影师的意图,就不会在镜头前紧张了。这个沟通的过程也许需要几分钟,也许需要几个小时。

被摄者是否看镜头,是一个简单的拍摄技术问题,有时候却是很重要的表现手法。不要回避人物看镜头,有时通过这种画面能看到被摄者的生活状态和心态,也仿佛能让读者和被摄人物进行心灵的交流。

 任务评价

学生根据评价表(见表 3-2),对任务完成情况进行自评或互评。

表 3-2 人文纪实摄影实地摄影任务评价表

评价内容	评价标准	分值	得分
主题	主题明确,纪实照片反映真实的生活和情感	30	
主体	主体清晰,曝光准确	30	
构图	构图合理,画面均衡	40	

自我检测

(1) 安全快门是如何确定的?

摄影

（2）民俗摄影为什么沟通很重要？

项目二　节庆活动纪实摄影

当前各地区都很重视文化的继承和发展，摄影师有更多的机会拍摄节庆活动。在一些传统的节日，各公园和广场庆祝活动层出不穷，一些特殊的民族节日，各项活动也丰富多彩，及时了解各地的活动动态，例如，四月十三日至十六日的傣族"泼水节"、藏历七八月间的"望果节"、每年农历六月二十四日至二十七日的彝族"火把节"、壮族的"三月三歌会"等，现在的网络信息也非常发达，可以搜集到不少节日的信息，摄影师可选择在恰当的时间前往拍摄。

 项目描述

该项目主要培养摄影初学者对节庆活动的场景拍摄能力，提高构图水平，完成拍摄任务。

 项目实施

项目在实施时分以下3个步骤。
（1）前期准备与制定拍摄内容。
（2）根据计划实地拍摄。
（3）后期修片。

任务 1　前期准备与制定拍摄内容

 任务说明

选定节庆拍摄题材，查询收集该题材的信息，对节庆活动的内容形式和文化内涵有深入了解。传统的节庆活动是人民生活习惯与宗教信仰的精华，经岁月的沉淀而形成的。因此，以摄影的方式将节庆活动记录下来，是一件很有意义的事，如图3-11所示。在掌握节日的信息后，摄影师应该主动与活动主办方联系，再次确定活动的时间、地点以及相关资讯。

图3-11　庆典民俗表演

 操作流程

（1）通过百度等网络搜索工具查询所要拍摄节庆活动时间。

（2）查询该活动主办方并主动联络，确定时间、地点及相关信息（包括活动的天数、住宿问题、交通工具等）。

（3）根据拍摄内容，制订拍摄计划。

一般来说，拍摄计划包括以下内容。

① 摄影节庆活动中的人物和环境氛围。

② 器材准备：相机、合适的镜头、电池、存储卡等。

③ 交通安排：要选择路线和交通工具，提前到场，进一步了解节庆活动的相关内容。

 任务评价

学生根据评价表（见表 3-5），对任务完成情况进行自评或互评。

表 3-5 节庆活动纪实摄影前期准备及制订计划任务评价表

评价内容	评价标准	分值	得分
题材的选择	写出题材名称和特色	20	
器材准备	列出器材清单	20	
时间安排	明确时间、地点	10	
交通食宿	明确往来交通和住宿	10	
拍摄内容	制定拍摄内容清单	40	

 自我检测

把自己的拍摄计划仔细看两遍，检查是否有遗漏的内容。

任务 2 实地拍摄

任务说明

客观、真实的记录节庆活动。摄影师对拍摄内容要提前了解，免得身处节庆现场时不知所措。有一定拍摄功底的摄影师会选择那些能表现节庆内容和内涵的场景拍摄。

操作流程

（1）准备好相机、存储卡、电池等辅助设备和拍摄计划。

（2）因环境限制，在拍摄过程中一般手持拍摄。

（3）对相机进行设置。

相机设置应注意以下几点。

① 设置光圈优先。一般情况下，摄影师更习惯于将相机拍摄模式设置为 A 档（光圈优先），但更专业的摄影师会将拍摄模式设置为 M 档（手动档）。其主要原因是节日庆典活动一般都在同一环境中进行，环境变化比较小，使用手动档设置好参数拍摄，能够更方

便、快捷地操控相机，并能避免其他拍摄模式因测光方法和测光点不同造成的曝光准确性的起伏。

② 设置光圈大小。一般选择镜头的 F4-F8 光圈。一般情况下，节庆活动现场流动性强，演员表演也经常移动位置，使用更大光圈，在拍摄对象移动过程中，很容易造成失焦；使用更小光圈，镜头进光量减少，要想获得正确的曝光，则需要设置更高的 ISO 值或更低的快门，照片容易有更多的噪点或被摄体不清晰。

③ 打开镜头上的防抖功能。节庆活动中，摄影师很难离拍摄对象很近进行拍摄，一般情况下，会使用相机的标配镜头或中长焦变焦镜头进行拍摄，这类镜头一般都有防抖功能，在手持拍摄过程中一定要将其打开。

④ 白平衡设置为自动。如果时间允许，并且现场环境和光线变化不大，时间在一两个小时之内，可使用其他相机自带的白平衡设置或手动进行白平衡校正。

⑤ ISO 设置为 100～800。

⑥ 根据经验，设置相机参数后，试拍一张照片，使用回放功能看照片拍摄情况，主要观看直方图，检查曝光是否正常。

(3) 按计划逐步完成拍摄内容，拍摄时要注意主体清晰和画面简洁。进入节庆活动的场地，一般会拍摄以下三个方面的内容。

① 大场景。大场景介绍整个活动的位置、内容、参加人员等，也会用活动中的大场景表现庆典的规模，如图 3-12 所示。

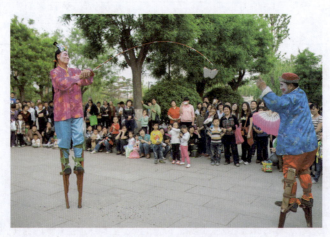

图 3-12　庆典活动大场景拍摄

② 节目全景、中景。对演出的节目进行中景或全景的表现，对节目再现的内容进行详细表现，如图 3-13 所示。

③ 近景和特写。使用近景和特写，可细致地表现人物的面部神态和情绪，人物的面部特征、表情神态、喜怒神情尤其是眼睛的形象，眼神的波动，都会成为画面的中心，它可以将人物或被摄主体推到观众眼前，此时环境空间被淡化，处于陪体地位，在摄影中可以使用大光圈将背景虚化，这时背景环境中的各种造型元素都只有模糊的轮廓，这样有利于更好地突出主体，如图 3-14 所示。

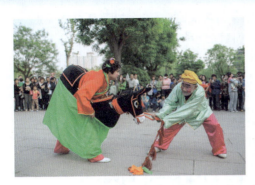

图 3-13　节目中的全景和中景

图 3-14　使用近景表现人物

现在的一些节庆活动越来越脱离大众,很多活动都在舞台上进行表现,反倒让活动的亲民性变得很淡。舞龙舞狮、黄河腰鼓、民间秧歌等庆典节目,表演者移动速度很快,需要使用高速快门进行画面捕捉,一般情况下,快门速度要高于1/500s,如图3-15所示。

图 3-15　舞台民俗表演组图

(4) 后期修片。活动纪实类的作品后期要保持客观真实性,主要调整以下几点。
① 调整曝光:拍摄中难免出现曝光不准的情况,后期增加或降低曝光度。
② 调整对比度和清晰度:让照片更加清晰。
③ 批量调整色温,让照片拥有合适的色调。

技巧提示

(1) 表现活动中人们和环境元素的真实自然状态,体现节庆活动的生活气息。尽量采用写实的手法,格调要力求朴实。避免过分夸张、变形。

(2) 抓住代表人物的姿态和表情,尽量不要去干预和摆布被摄对象。

(3) 在构图、用光、色彩的运用上多尝试,采用各种拍摄手法,选择最佳的瞬间和角度等,都是体现民俗摄影艺术性的重要手段。

(4) 构图的选择。良好的构图是好作品所必备的技巧,既能突出主体,又可以增加照片的可读性,让人更容易理解照片的内容。

(5) 用光的考究。出色的光线是所有照片都必需的元素,表现人物时除了用顺光拍摄外还可以选择逆光和侧逆光。

知识扩展

禁忌与意义:在现场拍摄时,摄影师不能触犯节日活动的禁忌。例如,在西藏拍摄时,看到大街上挂着红绿绸子的羊,不可以驱赶,因为这是"放生羊",是藏民祭神的祭品;在朝鲜族朋友家时,进门前要先征得主人的同意,脱鞋进门;傣族寨子在祭祀寨神时,外来人员是不能进寨参观的。在我国,有很多节庆活动已经被列为非物质文化遗产,把摄影艺术与非物质文化遗产相结合,体现不同民族文化独有的魅力。

任务评价

学生根据评价表(见表3-6),对任务完成情况进行自评或互评。

表3-6 节庆活动纪实摄影实地拍摄任务评价表

评价内容	评价标准	分值	得分
主题	画面突出主题	20	
主体	主体清晰,曝光准确	30	
构图	构图合理,画面均衡	20	
光线	曝光控制能突出主题气氛,光线能突出主体	20	
色彩	还原现场真实感,不做演绎	10	

知识扩展

照片展示时可以加上说明文字。有些人不赞成这么做,他们认为照片已经说明一切,这个观点有失偏颇。拍摄文化类的纪实题材,照片和文字都要有,二者相互补益。比如,拍摄某个村庄的节庆活动,如果光凭照片,很难知道这是哪里,在举行什么活动,活动有哪些历史和文化内涵,这些都需要用文字说明。照片直观,文字延展性好,二者结合相得益彰。

模块三　纪实摄影

拍摄前是否了解要拍摄的节庆题材,拍摄时需要注意哪几个景别?

项目三　旅游纪实摄影

我们伟大的祖国河山壮美,人民积极向上。随着人民生活的提高,走出去,看看祖国的大好河山,体味不同的地域风情,成为每一个人愿望。人们在生活中经常出去旅游,作为摄影师或摄影爱好者,在游玩过程中会随时注意寻找和发现美,记录旅途中见到的风景、人文和美食等,多年后翻阅这些瞬间往往让人倍感温暖。

项目描述

该项目主要培养初学者在游玩过程中对人、景、物的选择能力,培养构图和拍摄能力。根据自己的兴趣,或由学校出面组织一次短途旅游项目,在本次旅游中拍摄一组或多组旅游纪实照片。

项目实施

项目在实施时分以下两个步骤。
(1) 前期准备与制定拍摄内容。
(2) 根据计划实地拍摄和后期修片。

任务 1　前期准备与制定拍摄内容

任务说明

确定旅游项目,无论是短途的旅行还是长途跋涉,都需要做好前期准备工作,培养自己的综合策划能力。

操作流程

(1) 通过百度等网络搜索工具查询所要拍摄的旅游题材的特点,选择拍摄内容。
(2) 查询该类活动的网络图片或其他来源的照片,作为自己拍摄的参考,如图 3-16 和图 3-17 表现的是皖南地区秋天的风光与习俗。

图 3-16　塔川秋色

图 3-17　篁岭晒秋

99

(3) 根据拍摄内容制订拍摄计划。

一般来说,拍摄计划包括以下内容。

① 拍摄内容:拍摄哪些当地有特色的风光、建筑、人文民俗和美食。

② 器材准备:相机、合适的镜头、三脚架、电池、存储卡、快门线等。

③ 旅途中的交通住宿安排。

 任务评价

学生根据评价表(见表3-7),对任务完成情况进行自评或互评。

表3-7 旅游纪实摄影前期准备及制订计划任务评价表

评价内容	评价标准	分值	得分
旅游项目地点	明确时间、地点	40	
拍摄计划	详细拍摄内容清单和设备清单	60	

 自我检测

把自己的拍摄计划仔细检查两遍,看每一项的选择是不是最合适的,再看有没有遗漏的内容。

任务2 实地拍摄

 任务说明

有人说旅途中的摄影完全不需要技术,只要把旅途所见拍下来就可以了。这么说是很不客观的。无论走到哪里,都要有一双发现美的眼睛和抓拍美丽瞬间的能力。旅途中的拍摄内容是非常丰富的,包括风光、建筑、人文和美食等,如图3-18所示。

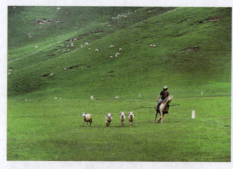 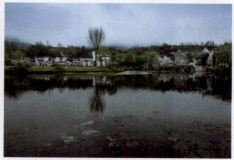

图3-18 旅途中的风景

关于旅途中的风光拍摄方法请参阅本书"模块二风光摄影"部分,这里主要讲人文和美食部分。

 操作流程

(1) 准备好相机、存储卡、电池、三脚架等辅助设备和拍摄计划。

（2）查看天气预报，根据天气增减衣服，按照计划到达拍摄点，寻找和观察要拍摄的对象。一方水土养一方人，每个地域都有自己的人文特色，这些风土人情是旅游摄影的主要拍摄内容。例如，城镇老街道中人们的生活习惯、特色服饰、文化活动、特色饮食等，如图 3-19 所示。

图 3-19　旅途中的人物

（3）对相机进行设置。

相机设置要注意以下几点。

① 设置光圈优先：本任务使用 A（Av）档（光圈优先模式）拍摄。

旅途中大部分时间是沿着旅游路线走走停停，随着时间的变化和室内外场景的转换，拍摄环境中的光线强弱变化往往都比较大，采用光圈优先模式容易适应这些变化，通过简单快速的调整就可以适应不同场景的拍摄选择，如图 3-20 所示。

图 3-20　唐模街景

② 镜头选择和设置光圈大小：旅游途中摄影师经常选择大变焦镜头，例如，APS-C 单反相机配置的 18-200mm 镜头，既能采用广角端拍摄风光和大场景，又能通过长焦端拍摄被拍摄体的特写，有些人称这样的大变焦镜头为"一镜走天下"。拍摄人物时光圈设置为比镜头的最大光圈缩 1~2 档即可，这样的设置可以保证画面的锐度，如图 3-21 所示。

③ 打开镜头上的防抖功能。旅游时常遇到有特色的活动场景，为了快速抓拍动感瞬间，要打开镜头上的防抖功能，使每个瞬间都被清晰的记录下来。如果背景色彩杂乱无章，也可以用黑白模式拍摄，如图 3-22 所示。

④ 白平衡设置为自动。旅途中场景转换，有时在室外，有时在室内，这时候把白平衡

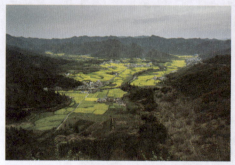

图 3-21　旅途中的风景与人物

图 3-22　漂流活动的精彩瞬间组图

设置为自动识别，也就是让相机去调整不同场景的白平衡设置，基本都可达到较好的效果，如图 3-23 所示。在某一环境下停留时间较长的情况下，可设置为相机自带的白平衡。

⑤ 对焦模式：旅游摄影是一个非常综合的拍摄，景、物、人都是需要拍摄的题材，因此是一个非常好的锻炼机会，多想、多拍，可以让摄影水平快速提升。拍摄时设定单点对焦模式，也是一种提高摄影水平的锻炼方式，由摄影师自由掌握拍摄时的对焦点在合适的位置。如果不用单点对焦，由相机自行选择全区焦点自动对焦的话，拍设宽广的大景或许可以，但在光圈开大以抓拍物品或人物时，相机一般会选择最近的物体进行对焦，主体的清晰度就没了，如图 3-24 所示。

⑥ ISO 设置为 100～1600。场景转换时光线强弱变化会比较大，为保证画质，ISO 设置要经常调整，光线强时 ISO 调低，光线弱时把 ISO 调高，建议不要超过 1600，如图 3-25

图 3-23　西递古镇

图 3-24　商店内部实景

所示的两种场景光线的明暗是非常明显的。

图 3-25　旅途中的室内外景物

⑦ 拍一张使用回放功能看照片拍摄情况，主要观看直方图，检查曝光是否正常，曝光不足时使用曝光补偿功能增加曝光；曝光过度时使用曝光补偿功能减少曝光。设置曝光补偿后再拍一张回放进行检查，不合适再进行调整，直到曝光合适为止。

（4）多沟通，再拍摄。作为旅游者，拍照时一定要尊重当地的风俗习惯，更要懂得尊重被拍摄的人。如果对方看见镜头表示不让拍摄，摄影师应该微笑走开换其他的拍摄对象。微笑是最好的沟通方式，可以减少摄影师与被拍对象之间的陌生感和距离感。多微笑，多打招呼，甚至是与被拍摄人聊一些家常，这些都可以多了解当地文化，同时让拍摄变

得更加顺畅,如图 3-26 所示。

图 3-26　旅途中的人物

(5) 后期修片。旅游纪实类的作品除风光类照片之外,其他主题的照片后期基本都要保持客观真实性,主要调整以下几点。

① 调整曝光:拍摄中难免出现曝光不准的情况,后期增加或降低曝光度。
② 调整对比度和清晰度:让照片更加清晰。
③ 局部提亮或者压暗,如图 3-27 所示。

图 3-27　小吃特写与街边特色盆景

④ 调整色温,让照片拥有合适的色调。
⑤ 添加旅游说明,记录旅游过程,如图 3-28 所示。

图 3-28　旅游记录

技巧提示

（1）拍印象深刻的面部特写具有较大的冲击力。在拍人的同时注意一些服饰，往往会带有地域特征，构图时也可以加点环境元素，会提供更多的信息，也会使照片信息量更丰富一些。

（2）拍摄特色活动的动感瞬间。

（3）拍摄远去的背影。如果喜欢某个有特色的场景，摄影师可以等有人走过来，这时候也可以选择人们走过的背影，画面很有透视感，很有想象空间，如图 3-29 所示

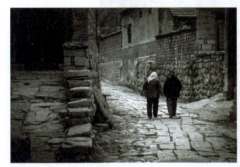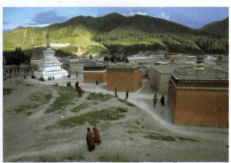

图 3-29　背影

任务评价

学生根据评价表（见表 3-8），对任务完成情况进行自评或互评。

表 3-8　旅游纪实摄影实地拍摄任务评价表

评价内容	评价标准	分值	得分
有趣的场景	拍到有特色的景、物、人	50	
主体清晰	拍摄清晰，曝光准确	10	
构图	构图合理，画面均衡	10	
色彩	色彩与人眼在现场的感受基本一致	10	
特写	人物的特写镜头	20	

知识扩展

有些摄影师拍摄街景人文时就像"捕猎"一样，观察到一处色彩或造型绝佳的场景之后，意识到只差一个"影中人"在合适的位置出现时，就会耐心等待合适的人物经过。适当的人物在适当的时间出现在适当的位置，就能成就一张照片，为你的影像画龙点睛。布列松的许多照片就是这样：人物在恰当的时间出现在恰当的地点，使整个事件在这一刻达到高潮，构成完美画面。这也是布列松"决定性瞬间"理论诞生的基础之一，如图 3-30 所示。

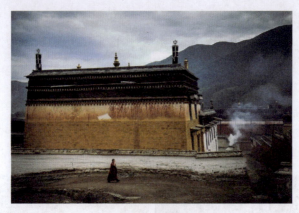

图 3-30　甘南拉卜楞寺

自我检测

（1）旅游摄影如何设置 ISO？
（2）为什么在旅途中拍摄要打开镜头的防抖功能？

项目四　会议纪实摄影

会议是我国各行各业管理工作的一大特点，每年全国各地会议纪实摄影工作繁多，大量的会议需要摄影工作人员完成记录。例如，各种活动开幕式、交流研讨会议、专业性讲座、年度工作会等，这些工作需要摄影工作者完成记录。会议纪实摄影最重要的是不可重复性，这意味着摄影工作只能成功不能失败。作为拍摄新闻、会议纪实的摄影师需要提前做好拍摄准备工作。拍摄的新闻、会议照片也必须考虑到事后的用途。一般最常见的是用于网上宣传、档案资料、展厅展示、新闻报刊、出版画册、个人或集体留念等，因此拍摄的新闻、会议纪实照片要为后续的工作服务。

项目描述

本项目主要培养摄影初学者在拍摄会议过程中掌握拍摄要点，完成拍摄任务。

项目实施

项目在实施时分以下 2 个步骤。
（1）前期准备与制定拍摄内容。
（2）根据计划实地拍摄和后期修片。

任务 1　前期准备与制定拍摄内容

任务说明

会议纪实摄影顾名思义就是在用相机将一个会议活动进行记录，它不仅是集体交流

过程的一个见证和记录，同时也是对主题活动的一种记忆。

首先要了解会议流程、出席会议的重要领导和会议现场光线情况。主要记录会议全貌、领导特写、花絮、大合影等关键镜头。

 操作流程

（1）必须提前了解会议的全部议程，包括主题、地点、时间、议程、参加人员及规模。以便掌握拍摄的时机及重点对象。要把整个会议过程中最具有代表性的重要片段都要拍摄下来，如会议开幕式、领导讲话、代表讲话、会议中心议题、分组讨论、投票选举、回顾总结、布置新任务、颁奖仪式、闭幕仪式等。

（2）器材准备：好一些的数码单反相机、三脚架、闪光灯和大光圈镜头，闪光灯可选用。如果使用闪光灯，在比较大的会议室摄影，因为天花板太高，前后距离长，有效闪光距离不够，拍摄出来的照片会出现前后曝光不一致的情况，而且还容易影响发言者和观众，所以，采用大光圈拍摄，适当提高感光度，加快曝光速度是另一种途径，这就要求我们带上自己最好的相机和大光圈镜头；为了把会议室各个环节都记录下来，必须带上不同焦段的镜头，广角、中焦是必备镜头，如果条件允许，带上大光圈长焦镜头，拍摄重要人物讲话时会给你意想不到的效果；拍摄合影时，三脚架是必需的。

（3）交通安排：到会议举办地需要选择路线和交通工具，要保证能够提前到达会场。

 任务评价

学生根据评价表（见表3-9），对任务完成情况进行自评或互评。

表3-9　会议纪实摄影前期准备及制订计划任务评价表

评价内容	评价标准	分值	得分
会议主题及流程	拿到会议主题和流程单	40	
器材准备	列出拍摄器材清单	30	
交通食宿	安排好往来的交通和住宿	30	

 知识扩展

在了解会议形式的基础上，提前到达会场，拿一份详细的会议流程时间表。如果事先对时间安排了然于心，并且戴了手表，拍摄过程就会很轻松。会议过程中，摄影师不必一直待在会议现场，但是千万别错过了关键部分，并且一定要在问答环节及时出现；看看会议报告，特别要留意发言者的照片，不能因为不认识他们而错过拍摄主要领导会见重要来宾的照片。

自我检测

把自己的拍摄计划对照会议流程仔细检查两遍，如果是大型会议并有分会场，更要制订详细的拍摄计划。

任务 2　实地拍摄

任务说明

现场拍摄时，根据拍摄计划实施。主要注意不同时间光线的变化，相机参数的设置要准确，同时要注意周边环境和人文环境的影响等，拍摄时要注意主题明确、主体清晰、画面简洁。

知识链接

点测光模式：点测光，顾名思义就是对一个点测光。与我们常说的"点"不同的是，点测光的"点"一般指的是取景范围1%～5%的区域。对这个区域测光，从而让这个区域在拍出的照片里呈现0EV的影调，也就是18%灰。一般常用于摄影师需要极力保证某区域曝光正确的时候。

会议期间，拍摄人物时（如领导讲话），最好用点测光模式，因为室内光线环境复杂，不同位置明暗变化较大，容易造成曝光不正常的情况，测光要对准脸部进行测光。拍摄人物时，尽量开启高速连拍功能，多拍摄几张照片，以便后期选择。拍领导讲话的时候，不要在低头的时候拍，注意抓住人物最好的表情。领导照片的背景不宜杂乱，单一背景的效果最好，如果能有会标或者主题背景更好。拍摄时最好从不同的角度试拍，以备后期选取。拍摄领导最好在会议一开始拍摄，因为这时领导精神饱满，拍摄效果好。

操作流程

（1）准备好相机、存储卡、电池、三脚架等辅助设备和拍摄计划，根据会议开始时间提前到达拍摄点。

（2）对相机进行设置。

相机设置要注意以下几点。

① 设置拍摄模式。会议拍摄一般将拍摄模式设置为 A 档，即光圈优先模式。

② 设置光圈大小。除一些超大型的群众会议会在室外进行之外，会议一般都在各种会议室或礼堂中进行。除一些有特殊照明的会议室外，很多会议室的光线都比较暗，想拍摄比较清晰的照片，光圈设置要相应较大，在 F4-F8。如果拍摄演讲者的个人会议照，则可以使用更大光圈，如使用 F2.8 光圈进行拍摄。

③ 打开镜头上的防抖功能。

④ 白平衡设置为自动。

⑤ ISO 一般设置在 800 以内。

⑥ 测光模式：点测光模式和评价测光模式交替使用。

⑦ 多个拍摄地点试拍几张使用回放功能看照片拍摄情况，主要检查曝光是否正常，不正常时调整 ISO 值或者曝光补偿等参数。

（3）主席台就座人员的拍摄。拍摄内容包括所有发言人员要有特写镜头，角度、距离、画面大小争取一致。如能将每位发言人面前的姓名桌签一并摄入镜头，会为日后整理工作带来便利。拍摄人物特写时要注意避免拍摄发言人低头看讲稿的瞬间，必须集中精

神,早做准备。在会场条件允许走动时,可在会议开始初期阶段就逐个拍摄好相关人物。领导讲话、贵宾致辞是必须拍全的,会议开始,主持人开场白用特写镜头,正确的拍摄角度为45°或90°。也可以拍摄讲话时全景,但是,需要注意领导讲话时的表情,如图3-31所示。当主席台上有多人时,对于横向拍摄的照片,很可能把其他人也拍在里面,可以对后期修图将多余部分裁剪掉。

图3-31　主席台就座人员的拍摄

（4）会场全景。拍摄位置一般为后场后左、中、右3个位置各拍一张,曝光值同样应该以主席台测光数值为准,如图3-32所示。

图3-32　会议全景

（5）活动拍摄。一定要注意主要领导和重要与会者的活动并兼顾其他与会者。拍摄尽量做到人物和能够表现活动主题的背景相结合。当参与活动的人员走动时,应尽量走到前面拍摄,而不是从后面跟随。此时注意使用广角到标准焦段的镜头,注意闪光灯的使用不宜过强,可以降低闪光灯的曝光。

（6）集体合影。集体合影和会议记录的拍摄有所不同,集体合影群像画面布局要合理、充实,前后排无遮挡现象,最前一排与最后一排的人都清楚,没有前排头大、后排头小的透视变形,没有闭眼睛的情况出现,如图3-33所示。

（7）后期修片。拍摄会议具有一定的新闻性,所以一定要在会议结束后2～8小时快速把照片交给委托方。有很多会议希望照片立即就能在网站上公开,快速挑出一些照片,拍摄时不要做任何形式的艺术加工,例如,黑白照片、HDR、过分的色彩等,以及其他任何

摄影

图 3-33　学生合影

艺术效果。你要创造的不是艺术,而是新闻材料。

对于一场 8 小时左右的会议,可选出 200 张左右的照片做一个合集,如果会议规模小,照片一般在 50～100 张就可以了。每张照片都提供大小两种分辨率保存,大的照片用于档案留存,小的照片用于网络新闻发布等。

选好照片后,使用 Photoshop 软件快速调整以下几个要素。

① 调整曝光:拍摄中难免出现曝光不准的时候,后期增加或降低曝光度。

② 调整对比度和清晰度:让照片更加清晰。

③ 局部提亮或者压暗:领导或来宾面部曝光要正常,后期一定要注意修饰。

④ 降低噪点:低亮度的会议室拍摄的照片,尤其注意要进行适当调整。

⑤ 调整色温:让照片拥有合适的色调。

 技巧提示

合影的拍摄技巧。

1) 合影构图很重要

不能在前排摆放过多椅子,造成队形细长,一般集体合影第一排摆椅子的数量可用以下公式计算:椅子数量=合影人数÷排数,例如,100 人合影,椅子数量=100÷5=20,即 100 人的合影,前排领导席摆放 20 把椅子就够了。如图 3-34 所示的合影照中,如果第一排右侧教师站到倒数第二排最右侧,画面会更好些。

2) 交流沟通很重要

拍摄集体照时,人们往往相互交头接耳,很难统一同时进入拍摄状态,这时候需要摄影师大声跟人们交流,说清楚要拍摄的时间、排队队形、注意事项等。

3) 选用标准镜头

标准镜头的视角与人眼一致,用广角镜头拍摄集体照时透视变形现象,造成前排人物离镜头近而头像大,后排人物离镜头远而头像小。因此,拍摄集体照最好不使用广角镜头。如果使用变焦镜头拍集体照也应该选择 50mm 焦距段拍摄。

模块三 纪实摄影

图 3-34 学生毕业合影

4) 光圈和快门速度的选择

室外自然光线拍集体合影特点是人物是静止的且纵深大。要获得较大的景深，一般使用小光圈和较慢的快门速度。20～30 人合影时宜用 F5.6-F8 光圈；60～70 人合影时宜用 F8-F11 光圈；100 人以上合影时宜用 F11-F16 光圈，如图 3-35 所示即为经过上下裁切的百人照。

图 3-35 百人以上大合影

5) 焦距点的选择

根据景深原理。镜头应聚焦在整个队列纵深的前 1/3 处。例如，若共 5 排人，应将镜头焦点对在第二排的中间人物上，这样可更有效地利用前景深和后景深关系，拍出前后清晰的集体合影。任何小小的差错和失误都会造成无法挽回的损失，因为大多数集体合影是无法补拍的。

6) 使用三脚架高速连拍

拍摄时一定要使用三脚架，连拍几张，如果有眨眼的人，就可以在后期处理中用其他完好的照片相互补充。

学生根据评价表（见表 3-10），对任务完成情况进行自评或互评。

表 3-10　会议纪实摄影实地拍摄任务评价表

评价内容	评 价 标 准	分值	得分
重要人物特写	主要嘉宾和领导的特写	30	
会场全景	会场全景	15	
合影	合影清晰，曝光准确	30	
花絮	有趣的场景和互动镜头	25	

知识扩展

会议摄影的常用镜头：以 24-70mm 焦段镜头作为主要镜头。原因很简单，其广角端变形不很严重而且包含人像拍摄最佳的 50mm 焦距。类似 16-35mm 超广角镜头的广角端边缘变形很严重，谁也不想自己的面部在照片里变形，最好不用。如果可能，带上一支 70-200mm 镜头，长焦镜头拍一些领导讲话的特写十分方便。

 自我检测

在拍摄合影时，如何确定拍摄合影时第一排到最后一排都清晰？

模块四

商品摄影

商品摄影是当前流行的摄影类别,从某种程度上来说,它属于商业摄影的类别之一,主要是以商品为主要摄影对象的一类摄影,以反映商品的各类特征,例如,形状、结构、性能、质感、色彩、用途等特点,从而达到宣传引导作用,引起顾客的购买欲望。作为商品传播的一种重要手段,它在现实生活中的作用越来越大,尤其是互联网时代网购的兴起,商品摄影会有更大的市场空间。

项目一 纺织品摄影

项目描述

纺织品属于轻工产品的重要组成部分,在居民的生活中被广泛应用,可以说每一个家庭在生活中都离不开纺织品。在淘宝等网站中,纺织服装的销售占有相当大的市场份额。

大部分纺织品都有不反光的特征。通过对纺织品的拍摄,可以对材质相对柔软、无反光性产品的拍摄有较深入的理解。

项目实施

项目在实施时分以下3个步骤。
(1)制定拍摄内容,并准备相应器材。
(2)实地拍摄。
(3)后期修片。

任务1 准备工作

任务说明

作为纺织品摄影,一般可以自由设置拍摄对象,在有顾客上门要求对产品进行拍摄时,也可对产品进行专门设定,在本项目中,就最常见的毛巾进行拍摄。本次拍摄将在摄影棚中完成。相对实景拍摄,棚拍准备的物品更多一些,尤其是灯光设备。

本任务主要就拍摄的准备工作进行规划，包括准备产品，通过产品确认拍摄环境和使用的器材。

由于大部分纺织品都具有吸光性的特征，因此纺织品拍摄通常采用侧面布光或侧逆向布光，以便体现产品的纹路肌理；大部分产品在摄影棚中完成，多使用柔光箱，以柔化光线和氛围。对于小件产品，一般会使用中焦大光圈镜头或微距镜头进行拍摄，而对于大件产品，一般需要环境的烘托，这时候，习惯将相机配合中短焦小光圈镜头进行拍摄，这样拍出的商品照片会产生较大的景深，能够更好地突出主体。在拍摄过程中，要避免因曝光过度而损失纺织品材质的纹理细节。

知识链接

1）淘宝搜索

在淘宝网站中，输入"毛巾摄影"，会有大量相关产品的拍摄内容可供借鉴。在这里有可供摄影师作为拍摄参考的最佳图像，其内容丰富，对摄影师打开拍摄思路会有较大帮助，如图 4-1 所示。

图 4-1　淘宝网站搜索"毛巾摄影"

2）百度文库

在百度文库中输入"毛巾摄影"，可能会找到相关类别的摄影详细内容，如图 4-2 所示。打开第一篇"毛巾的拍照"，对本次拍摄就有借鉴意义。

操作流程

1）对拍摄对象的相关信息进行了解

了解毛巾的规格、型号、颜色、数量等，确定拍摄方案。

模块四　商品摄影

图 4-2　百度文库搜索"毛巾摄影"

2）确认拍摄环境及器材

（1）静物台。对于拍摄有陪体的产品，尽量使用比较大的静物台，一般可以使用2m×1m的大静物台。

（2）影视灯。对于拍摄吸光性比较强的毛巾，使用柔光灯效果会更好一些。一般会准备两三盏带柔光箱的闪光灯和引闪器。

（3）相机及镜头。普通数码单反相机，中焦段定焦或变焦镜头（如佳能 50mm F1.4 镜头），微距镜头（如佳能 100mm F2.8 镜头）。本实例拍摄使用下列器材。

① 佳能 6D 数码单反相机。

② 佳能"24-70mm F2.8"镜头。

（4）白平衡灰板。用于后期对色温进行校正。

（5）拍摄商品和辅助器材。作为拍摄主体的毛巾 4 条，放置毛巾的相框、作为陪体的丝球、花卉、牙膏、牙刷、篮子、茶杯、书籍等物品。

3）确认器材能正常使用

（1）相机电池和引闪器电池是否可用。

（2）相机存储卡是否正常。

（3）灯光是否能正常使用。

 任务评价

学生根据评价表（见表 4-1），对任务完成情况进行自评或互评。

表 4-1　纺织品摄影调研与考察任务评价表

评价内容	评价标准	分值	得分
产品了解情况	拍摄产品的名称和特点	30	
相关器材的准备	摄影器材清单	40	
器材调试	器材参数设置,灯光及配件位置摆放	30	

 知识扩展

如果进行非影室环境的实景拍摄,一般会选择什么样的场景?准备哪些器材和辅助设备?例如,可以设计一个实景的卧室四件套场景制订拍摄计划,包含卧室内床及背景的布置,四件套的铺设和摆放,光线位置方向和强弱控制,是否使用其他辅助光源,拍摄角度等。

 自我检测

(1) 请自行选择拍摄对象,确认对拍摄对象是否了解。
(2) 拍摄纺织品需要怎样对影室灯光进行准备?
(3) 都有哪些规划,准备哪些辅助物品?

任务 2　实地拍摄

任务说明

根据拍摄方案,本次任务在摄影棚中使用影室灯完成拍摄。一般来说,产品的拍摄包括主图和细节图两部分,主图拍摄一般用中焦镜头配合小光圈完成,而细节图可以使用微距镜头完成拍摄。

操作流程

(1) 确定拍摄环境,设置灯光参数。准备两盏闪光灯,在侧后方放置一盏为主光源,相对的侧方放置一盏为辅助光源,一般情况下,辅助光源的光量为主光源光量的 1/4 或 1/2。主光源的光线会在主体的侧前方产生阴影,可以使产品获得更好的立体感,更能体现毛巾的质感。在主光源的照射下产生的阴影会很明显,整个产品的拍摄明暗对比过强,使用辅助光源在相对的一侧进行补光,会提亮暗部,使产品细节能够被更好地体现出来。

(2) 使用灰板进行拍摄,便于确定正确色温。一般情况下,摄影棚灯光的色温都是 5500K(有的品牌设置的闪光灯色温是 5600K),但因为环境有所不同,有时色温有一定差别,为解决这个问题,在试拍时,可在产品环境中放入灰板,和产品一起拍摄,这样有利于后期确定更准确的色温,如图 4-3 所示。

(3) 根据拍摄商品的策划进行现场商品布置。设置相机为 M 档,调整相应参数,可试拍几张,根据灯光的强弱和样片的效果适当调整相机参数,保证拍摄的照片不会产生曝光过度或欠曝,追求曝光准确。由于摄影师会在不同位置进行拍摄,并且产品和辅助材料的组合也会不断调整,相对应的灯光的参数和相机的设置可适当进行微调,最终完成拍

模块四 商品摄影

图 4-3 使用闪光灯拍摄带白平衡灰板的产品

摄,如图 4-4 所示。

图 4-4 毛巾整体效果图

对于产品的局部特写,主要是为了表现产品的细节,如商标或说明、纹理、光泽等,使用普通镜头,拍摄距离相对较近,如图 4-5 所示。而对于细节部分,有时候为更好地突出表现内容,尤其是小件商品的局部特写,会使用微距镜头(如佳能 100mm F2.8 微距镜头)完成拍摄。

117

图 4-5　毛巾局部效果图

知识链接

1) 相机参数设置

一般情况下,在影棚利用闪光灯组合进行商品拍摄,很难有较大景深,因为受到低感光度和快门速度一般不能超过 1/200s 的限制。如果需要拍出较浅景深的作品,一般使用微距镜头完成。

在闪光灯光量确定的情况下,摄影棚商品拍摄参数设置大体如下。

将相机模式设置为手动档(M 档)。

光圈:F8-F16。

快门速度:1/200～1/100s。

ISO:100～200。

拍摄风格:中性。

2) 使用 RAW 格式进行拍摄

在商品拍摄过程中,一般使用 RAW+JPG 格式进行拍摄,JPG 格式便于图像导出和预览,而 RAW 格式便于后期修片。对于 RAW 格式的照片,尽量使用最大尺寸的格式进行拍摄,便于后期修图,以追求更好的最终效果;而对于 JPG 格式的照片,则可以设置为相对较小的尺寸,便于预览,也能节省相机存储空间。

任务评价

学生根据评价表(见表 4-2),对任务完成情况进行自评或互评。

模块四　商品摄影

表 4-2　纺织品摄影实地拍摄任务评价表

评价内容	评 价 标 准	分值	得分
影视灯摆放	主灯和辅灯的位置、照射方向及强弱设置	25	
产品摆放	摆放舒展，画面均衡	25	
相机设置	白平衡、光圈、ISO、快门速度设置正确	20	
最终效果	曝光准确、构图合理、色彩真实	30	

知识扩展

设计一个相对比毛巾大的产品进行拍摄，例如，卧室四件套拍摄计划，设计拍摄环境，最终完成拍摄，对照拍摄毛巾的情况，分析两者的相同点及不同点。

自我检测

（1）为什么本次拍摄主要使用侧逆光为主光源，而侧光为辅助光源？这和产品特性有什么关系？

（2）影室闪光灯的两个光源的光量是如何设置的？

（3）相机参数是如何根据灯光强度进行设置的？在具体拍摄过程中是否需要微调？

任务 3　后期修片

任务说明

通过实地拍摄，完成任务 2 中确定的拍摄内容，将拍摄的照片复制到计算机中，进行后期修片，达到最终想要的效果。在拍摄完成后，最终照片效果如何，还需要在计算机中观看以后最终确认。如果某些局部效果有差距，但总体还比较不错的照片，经过后期处理后，仍然可以获得相当不错的效果。

操作流程

（1）确定本组照片需要存储的位置，将所有拍摄的照片导入计算机中对应的文件夹中。

（2）使用 Adobe Bridge 软件打开对应文件夹，查看拍摄的照片，将不能达到预期要求的照片删除，然后选择剩下的所有 RAW 格式的照片，使用 Photoshop 软件将其导入 Camera Raw 操作界面。

（3）选中带有白平衡灰板的照片，使用【白平衡工具】在灰板上相应取样点上点几下（请注意图 4-6 中吸管的位置），一般情况下，不同取样点得到的色温会有极细微的差别，通过对比几个取样点下的产品色彩，可以确认使用的色温，本例最终确认的色温是 6050K（由于环境的区别，虽然在拍摄前将色温定在 5500K 或 5600K，但由于可能有其他杂光出现，影室闪光灯确定的色温并不一定完全准确，使用灰板再次确定色温确定性更强），并对照右上角的直方图进行一些其他基本参数的调整，如图 4-6 所示。

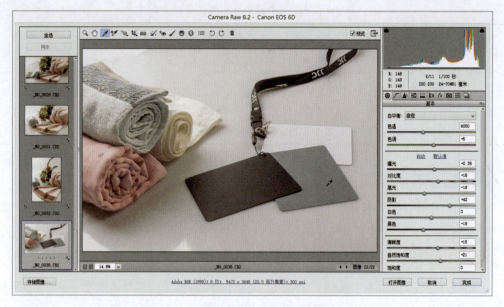

图 4-6　确定色温并进行基本参数调整

（4）调整本图像的其他参数。单击打开【相机校准】选项卡，在【相机配置文件】下拉列表中选择 Camera Neutral（中性），如图 4-7(a)所示。单击打开【镜头校正】选项卡，选中"启用镜头配置文件校正"复选框，Camera Raw 软件会自动识别相机和使用的镜头，自动校正因镜头原因造成的畸变，如图 4-7(b)所示。单击打开【色调曲线】选项卡，在【点】选项卡的【曲线】下拉列表中选择"中对比度"，如图 4-7(c)所示。

　　　　(a)　　　　　　　　　　　　(b)　　　　　　　　　　　　(c)

图 4-7　图像参数调整

单击 Camera Raw 界面左上角的【全选】按钮，选择所有照片，单击【同步】按钮，在打开的对话框【同步】选项卡中直接单击【确定】按钮，如图 4-8 所示。所有照片的参数将会与初次选中的照片同步。

图 4-8　同步设置

（5）取消单击【全选】按钮，逐个对照片进行精细调整，尤其是要对图像进行适当裁切，得到最终效果的图像。

（6）单击【全选】按钮，对所有图像进行保存，如图 4-9 所示。

学生根据评价表（见表 4-3），对任务完成情况进行自评或互评。

表 4-3　纺织品摄影后期修片任务评价表

评价内容	评价标准	分值	得分
重新设置白平衡	准确使用白平衡工具，选择正确取样点，设置较准确的色温	40	
所有照片白平衡同步	准确操作软件白平衡同步	20	
调整其他选项	其他操作准确	40	

图 4-9 保存图像

知识扩展

选择曝光类似的多张照片,对其进行多个参数设置,然后对其他照片进行统一的同步设置。

自我检测

(1)在拍摄前如何使用白平衡灰板？在后期图像处理时,怎样进行较准确的色温设定？

(2)怎样进行白平衡同步？

(3)如何将多张照片统一保存为 JPG 格式的图像？

项目二 紫砂壶摄影

项目描述

作为中国艺术品的精粹,拍摄陶瓷制品对摄影者的技术要求相对比较高。本项目针

模块四　商品摄影

对紫砂壶和一些配套的瓷器进行拍摄,不只有单个产品的拍摄,还有更多个产品的组合拍摄(见图 4-10)。通过本项目的学习,可以对弱反光性产品的拍摄有一定的理解。

图 4-10　紫砂壶摄影

项目实施

项目在实施时分以下 3 个步骤。
(1) 制定拍摄内容,并准备相应器材。
(2) 实地拍摄。
(3) 后期修片。

任务 1　准备工作

任务说明

本任务主要就拍摄的准备工作进行规划,包括准备产品,通过产品确认拍摄环境和使用的器材。本项目是一个综合性较强的项目,更需要提前准备产品、辅助物和相应的灯光器材。

作为陶瓷摄影,使用的拍摄工具相对较多,尤其是瓷器,因为此类产品具有一定的反光性,更需要一些特殊的摄影辅助设备。

在本任务中,将设计两个场景的拍摄。
(1) 单件紫砂壶的摄影棚拍摄。
(2) 多件产品的影室灯实景混合拍摄。

对于陶瓷单品来讲,在拍摄过程中,需要注意以下 4 个方面的内容。
(1) 清晰度高:产品的细节能充分表现,放大照片,可看到平时看不到的细节。
(2) 不变形:变形的陶瓷产品是无法体现艺术效果的。
(3) 颜色真实:才能真实反映产品特征。
(4) 光斑适当:瓷器在光线照射时都会产生反光。保留适当的光斑,可显示出瓷器质地的光滑和明亮程度。但是光斑的位置不当或光斑过多,又会产生相反的效果。虽然瓷

器在陶瓷制品中反光稍弱，但也要注意过多光斑的出现。

在摄影棚中拍摄陶瓷产品，为保证有足够的清晰度和正常的形状，一般会使用中焦段的镜头，设置为小光圈进行拍摄，这样会在保证有足够大的景深的前提下，尽量保证产品少产生形变。在实景场景情况下，可以适当使用较大光圈进行拍摄。

知识链接

1）淘宝搜索

在淘宝网站中，输入"陶瓷摄影"，会有大量相关产品的拍摄内容可供借鉴，如图 4-11 所示。可以通过相应摄影服务，了解相关摄影的拍摄手法和服务价格。

图 4-11　淘宝网站搜索"陶瓷摄影"

2）百度文库

在百度文库中输入"陶瓷摄影""瓷器摄影"或"紫砂壶摄影"等关键词，会找到相当多的关于此类摄影的知识讲解。通过学习借鉴上述知识，根据需要拍摄的产品，制订相应的拍摄计划，并据此准备器材。

操作流程

1）对拍摄对象的相关信息进行了解

如瓷器和紫砂的形状、大小、反光强弱、颜色等。对具体的拍摄任务有一定理解，在可能的情况下形成文字材料。

2）确认拍摄环境及器材

（1）静物台或桌面。拍摄有陪体的产品，尽量使用比较大的静物台或桌面，对于单品产品，可以使用全白或全黑背景，也可以使用黑白渐变背景，有时会使用反光 PVC 板作为底面，这样产品会有倒影出现，使照片更具立体感。

（2）影视灯。拍摄此类产品，可以使用带柔光箱的灯光，也可以使用直射光进行拍

摄，但使用直射光进行拍摄，容易造成较明显的光点，可在遮光罩上加柔光布或将半透明的硫酸纸放在遮光罩前对光线进行柔化。提前可以多准备几盏闪光灯，以应对不同的布光组合，一般3～5盏即可满足使用。

（3）相机及镜头。普通数码单反相机，中焦段定焦或变焦镜头、微距镜头。本实例拍摄使用器材如下。

① 佳能6D数码单反相机和5D Ⅱ数码单反相机。

② 佳能"24-70mm F2.8"镜头。

（4）白平衡灰板。用于后期对色温进行校正。

（5）辅助器材。作为陪体的杯子、花卉、茶叶、茶台、花瓶等物品。

（6）三脚架。为保证产品拍摄的质量，保证相机的稳定，尽可能使用三脚架。当然如果变换角度过多，使用三脚架会延长拍摄时间。

3）确认器材能正常使用并清理产品

（1）相机电池和引闪器电池是否可用。

（2）相机存储卡是否正常。

（3）灯光是否能正常使用。

（4）将产品用软布擦干净，不要使用化学洗剂。

（5）如果到实景中进行拍摄，需要带齐或多带一些辅助器材，以避免根据场景变化造成的器材不足。

任务评价

学生根据评价表（见表4-4），对任务完成情况进行自评或互评。

表4-4 紫砂壶摄影调研与考察任务评价表

评价内容	评价标准	分值	得分
产品了解情况	能说出紫砂壶名称及特性，反光特点	30	
相关器材的准备	灯光、配件、相机等器材清单	40	
器材调试	灯光设置、相机设置	30	

自我检测

（1）对拍摄对象的各种特点是否了解？

（2）拍摄瓷器或陶器需要如何对影视灯光进行准备？

（3）都有哪些规划？需要准备哪些辅助物品？

任务2 实地拍摄和后期修片

任务说明

根据拍摄方案，瓷器和紫砂壶的单体将在摄影棚中使用影室灯完成拍摄。完成了任务1之后，基本上可以确定拍摄内容了，一般来说，产品的拍摄一般用中焦镜头配合小光

圈完成，尤其在瓷器的拍摄过程中，要注意反光点的控制。

操作流程

（1）确定拍摄环境，设置灯光参数。一般情况下，拍摄陶瓷需要 3 盏闪光灯，分别是主灯、辅灯和顶灯。辅灯和顶灯的光量一般是主灯光量的 1/3～1/2。有时候体现质感，也会使用单灯进行拍摄，如果暗部细节不能较好体现，可以用反光板辅助，使暗部更有层次。

（2）使用白平衡灰板进行拍摄时，如果暗部细节不能较好地体现，可以用反光板辅助，使暗部更有层次。

在本模块项目一中已经讲到，影室灯光的色温一般都是 5500K（有的品牌设置的闪光灯色温是 5600K），但因为环境有所不同，有时色温有一定差别；另外，如果使用 RAW 格式进行拍摄，得到的照片风格和色温基本都需要重新设置，相对比较麻烦。为解决这个问题，在试拍时，可在产品环境中放入白平衡灰板，和产品一起拍摄，这样有利于后期确定更准确的色温（单灯顶光配合白平衡灰板拍摄紫砂壶，如图 4-12 所示）。在后期制作中确认色温时，一般使用三色灰板中的灰色进行色温确认。所有产品拍摄都应该有这一步，在其他实例中，不再赘述。

图 4-12　紫砂壶和白平衡灰板一起拍摄

（3）根据拍摄商品的策划，进行现场商品布置，设置相机为 M 档（手动档），调整相应参数，最终完成摄影棚拍摄，如图 4-13 所示。

图 4-13　紫砂壶单灯摄影棚拍摄效果图

本实例中使用单灯拍摄紫砂壶，灯光位置设置在紫砂壶的顶部，相机主要设置为光圈为 F11，快门速度为 1/160s，ISO 为 100。

（4）到相关茶室使用闪光灯结合自然光进行实景拍摄。一般情况下，会选择空间比较大的茶室进行拍摄，相对于摄影棚拍摄，茶室的各种设备比较齐全，大空间也适合摆放灯光。虽然茶室有自然光，但为追求更好的效果，一般也需要闪光灯的辅助，闪光灯的摆

放和设置也相对来说比较自由。本次拍摄,茶室除提供足够数量的紫砂壶外,还使用了大型茶台,配置了紫砂茶叶罐、花瓶、花卉、茶杯、书籍、毛笔、茶叶等辅助用品。使用了 4 盏闪光灯,在拍摄过程中,对闪光灯进行了不同的数量组合,对灯光的远近也进行了微调。使用佳能 6D 相机配合 24-70mm F2.8 镜头完成拍摄,相机在 M 档的基本设置是光圈为 F5.6,快门速度为 1/125s,ISO 为 100,图像格式为最大 RAW 文件加最小 JPG 文件的组合,最终效果如图 4-14 所示。

图 4-14　紫砂等陶瓷产品组合拍摄效果图

(5) 后期处理。在本类产品的拍摄完成后,除像前几步一样将照片进行相应处理外,可适当压暗陪体,使主体更加突出。

知识链接

其他陶瓷产品的拍摄:瓷器和其他表面光滑的物体一样,在光线照射时都会产生反光。表面越光滑,形成的光斑才可显示出被拍摄物质的光滑和明亮程度。但是光斑的位置不当或光斑过多,又会产生相反的效果,所以拍摄瓷器,主要要处理好光斑问题。拍摄瓷器的实例如图 4-15 所示。

图 4-15 其他瓷器拍摄实例

任务评价

学生根据评价表(见表 4-5),对任务完成情况进行自评或互评。

表 4-5 紫砂壶摄影实地拍摄和后期修片任务评价表

评价内容	评价标准	分值	得分
影视灯摆放	灯光位置方向和强度准确反映紫砂壶特点	30	
产品摆放	壶嘴朝向和灯光的搭配	20	
相机设置	相机参数设置准确	20	
最终效果	曝光准确、清晰、构图合理、色彩真实	30	

自我检测

(1) 为什么本次拍摄一般会用到 3 盏灯光?它们是怎样摆放和确定光量的?这和产品特性的关系是什么?

(2) 如果拍摄得到的照片光点过多、过于明显,应该如何处理?请在网络中搜索相应处理方法并实践。

(3) 有时候使用单灯拍摄,会造成比较强烈的光影效果,在实拍时可以试一下。在这种情况下,你会使用反光板打亮暗部吗?

项目三　酒类摄影

项目描述

本项目是拍摄透明产品的,透明产品包括玻璃制品和液体。玻璃制品的表面非常容易产生反光。表现透明体,要展示它们通透的质地和浓艳的色彩,并产生清晰的轮廓线,同时防止玻璃表面产生过多的反光。在此类产品的拍摄时,用光和背景就显得非常重要(见图 4-16)。

图 4-16　酒类拍摄

项目实施

项目在实施时分以下 3 个步骤。
(1) 制定拍摄内容,并准备相应器材。
(2) 实地拍摄。
(3) 后期修片。

任务 1　准备工作

任务说明

本任务主要是就拍摄的准备工作进行规划,根据拍摄规划,准备产品和陪体就显得非常重要。作为玻璃类的强反光体产品摄影,要拍出它的形态,可以在乳白色有机玻璃制成的静物台上拍摄,用柔光箱打直射光,在必要时还要勾勒其轮廓,其他的要求同陶瓷类产品的拍摄。

129

操作流程

1) 对拍摄对象的相关信息进行了解

如酒类的品种、形状、大小、颜色、反光性等。对具体的拍摄任务有相当的理解,在可能的情况下形成文字材料。

2) 确认拍摄环境及器材

（1）静物台和背景。对于酒类产品,可以使用黑白灰色背景,也可以使用反光PVC板作为底面,如图4-17所示,使用的是2m×1m的静物台,台面使用反光相对中性的PVC板作为底面。

图4-17　未经修图的酒类图像原片

（2）影视灯。拍摄此类产品,可以使用两盏带有柔光箱的闪光灯,在必要时加一盏直射光,在后面打光,勾勒出产品的轮廓。

（3）相机及镜头。普通数码单反相机,中焦段定焦或变焦镜头、微距镜头。本实例拍摄使用器材如下。

① 佳能6D数码单反相机。

② 佳能"24-70mm F2.8"和"70-200mm F2.8"镜头。

（4）白平衡灰板。用于后期对色温进行校正。

（5）辅助器材。作为陪体的杯子、花卉、水果、竹篮、麻布等物品,有时也会用到一些酒类的木塞、开瓶器和包装盒。

（6）三脚架。为保证产品拍摄的质量,保证相机的稳定,尽可能使用三脚架。当然如果变换角度过多,使用三脚架会延长拍摄时间。

3) 确认器材能正常使用并清理产品

（1）相机电池和引闪器电池是否可用。

（2）相机存储卡是否正常。

（3）灯光是否能正常使用。

（4）玻璃类产品如果不干净很容易导致拍摄失败,一定要用干燥软布将其擦拭干净。

模块四 商品摄影

 任务评价

学生根据评价表(见表4-6),对任务完成情况进行自评或互评。

表 4-6 酒类摄影调研与考察任务评价表

评价内容	评价标准	分值	得分
产品了解情况	酒的名称色彩和酒瓶形状、酒与瓶的反光特点	30	
相关器材的准备	相机、闪光灯、配件的清单	40	
器材调试	闪光灯测试、相机调试	30	

 自我检测

(1) 对玻璃类拍摄对象的各种特点是否了解?
(2) 拍摄玻璃类产品需要怎样对影视灯光进行设置?
(3) 需要做哪些规划?准备哪些辅助物品?

任务 2　实地拍摄和后期修片

 任务说明

根据拍摄方案,玻璃产品将在摄影棚中使用影室灯完成拍摄,并在 Photoshop 中进行后期处理。一般来说,产品的拍摄一般用中长焦镜头配合小光圈完成,尤其在酒类产品的拍摄过程中,要注意反光点的控制。

操作流程

(1) 确定拍摄环境,设置灯光参数。一般情况下,拍摄酒类等玻璃器皿需要 3 盏灯,包括两盏带柔光箱的等光量平行灯和一盏勾边直射光(如需要),有时候为追求光影效果,也会使用单灯进行拍摄。有时候为了更好地勾勒出产品的边缘,会使用黑板纸或白板纸。

(2) 使用灰板进行拍摄时,便于确定正确色温,如图 4-18 所示。

图 4-18　使用白平衡灰板确定色温

131

（3）根据对拍摄商品的策划，进行现场商品布置，设置相机为 M 档（手动档），调整相应参数，最终完成拍摄。在如图 4-18 所示的参数基本设置中，光圈为 F11，快门速度为 1/125s，ISO 为 200，单灯拍摄，灯光放置在相机的左前方。

（4）对于产品的基本拍摄，一般使用双灯，使用长方形柔光箱，光量相等。相机透过两灯之间的空隙，确定柔光箱的反光部分基本能纵向贯穿酒瓶，然后进行拍摄。由于酒瓶上方的细节有时候不能很好地体现，会在酒瓶上方加一盏顶灯，光量一般设置为前侧向双灯的 1/4～1/2，如图 4-19 所示。

图 4-19　酒瓶和酒杯的组合拍摄（四周后期稍压暗）

（5）进行后期处理。在本类产品的拍摄完成后，除像前几步一样将照片进行相应处理外，还要使用 Photoshop 软件将照片中的多余物体去除，尤其是放置在产品两侧的卡板或反光板，如果进入产品画面，一定要处理掉，如图 4-20 所示在酒瓶两侧放置了白色卡板，很明显酒瓶层次要好于图 4-19 所示的效果。单灯拍摄场景型作品如图 4-21 所示。

图 4-20　多酒瓶有序组合拍摄

模块四 商品摄影

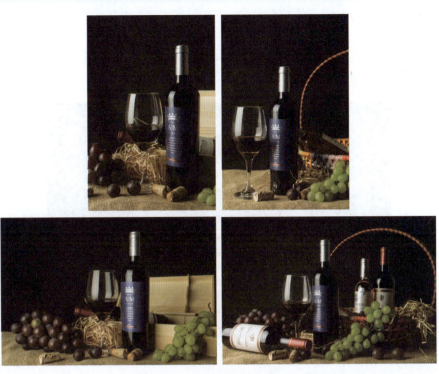

图 4-21 单灯拍摄场景型作品

知识链接

（1）在浅背景条件下布光拍摄，使用的 PVC 静物台也需要是白色的，在产品的两侧放置黑色卡板，以便勾勒出产品的轮廓。酒瓶两侧使用白色卡板前后的拍摄效果对比如图 4-22 所示，在两盏柔光灯反光带的两侧，后者还有两条浅色的线条，使红酒显得更有立

图 4-22 使用白色卡板前后的拍摄效果对比

体感。如拍摄白色酒瓶,因通透性较好,边缘有可能不够清晰,可使用黑色卡板,用于反光,使轮廓更加明显。

(2)在条件允许的情况下,可进行适当的创意拍摄,如图4-23所示,由于加入了手形的塑造,使画面更加生动。

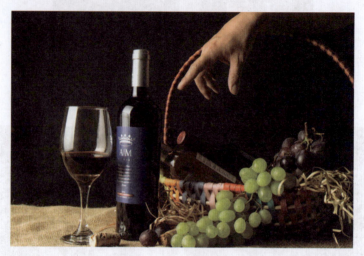

图 4-23　创意拍摄

任务评价

学生根据评价表(见表4-7),对任务完成情况进行自评或互评。

表4-7　酒类摄影实地拍摄和后期修片任务评价表

评价内容	评价标准	分值	得分
影视灯及辅件摆放	灯光方向、强度,辅件与酒瓶搭配合理	20	
产品摆放	酒瓶位置、标签朝向合理	20	
相机设置	相机多角度尝试拍摄	30	
最终效果	曝光准确、构图合理、色彩真实	30	

自我检测

(1)为什么酒类拍摄一般会用到两盏带柔光箱的闪光灯?它们是怎样摆放和确定光量的?这和产品特性有什么关系?

(2)为什么要在产品两侧放置卡板或反光板?

项目四 珠宝玉器摄影

拍摄珠宝玉器类产品，一般都是单体拍摄，因为每一个产品都是独一无二的。在拍摄过程中，主要是使用布光来表现其形态、质感、色泽和描绘纹饰图案。布光直接决定拍摄效果，玉器拍得好就有晶莹剔透、富贵典雅的感觉；处理得不当，就会拍成毫无光泽的样子。尤其是玉器上大多有浅浮雕和透雕，这些必须拍摄清楚，进行多角度拍摄，才能表现出珠宝玉器的雕琢工艺和艺术价值。

项目实施

项目在实施时分以下 3 个步骤。
（1）制定拍摄内容，并准备相应器材。
（2）实地拍摄。
（3）后期修片。

任务 1　准备工作

任务说明

拍摄不同种类不同题材的珠宝玉器产品，要求对此类产品的特性有较深的理解。由于产品个体之间差异较大，前期准备工作显得特别繁杂，本任务要求相应的器材要完备。

作为珠宝玉器类产品摄影，由于近几年淘宝等电商的飞速发展，市场拍摄需求量很大。这类物品拍摄往往都是单品，并且价格较高，每一件都需要单独拍摄，有整体，有细节，而且要多角度进行呈现。而此类产品种类形态各异，颜色多样，反光特性也各有不同，给实际拍摄带来很大难度。

拍摄前的准备工作非常重要，首先要知道拍摄哪一类产品，在网络上查阅相关知识，在此基础上进行充分准备。

知识链接

1）网站学习

打开网站 http://www.泉城玉铺.cn/，查看玉器的摄影照片，学习其拍摄手法，如图 4-24 所示。

2）百度文库

在百度文库中输入"玉器摄影"等类似关键字，可能会找到有关这一类别的摄影方法的详细介绍，在拍摄前可选择几篇进行学习，如图 4-25 所示。

摄影

图 4-24 "泉城玉铺"网站上的相关内容

图 4-25 玉器摄影相关内容搜索

操作流程

1）对拍摄对象的相关信息进行了解

如珠宝玉器的颜色、透明度、反光度、大小、数量等，确定拍摄方案。

2)确认拍摄环境及器材

(1)静物台。有时候,玉器拍摄会用到专业的拍摄台,但更多的情况,是直接根据要求进行自由设置摆放的桌面。

(2)影视灯。对于玉器这种通透性比较强的物品,使用柔光灯效果会更好一些,但有时候需要用到束光筒之类的辅助设备,为防止特别明显的光点出现,在适当的时候,也使用直射光源,但一般会在前面加一两层硫酸纸。

(3)相机及镜头。由于玉器都比较小,并且需要体现其细节部分,一般使用普通数码单反相机机身配微距镜头进行拍摄。但对于相对比较大的摆件来讲,也会使用50mm焦距的标准镜头进行拍摄。本实例拍摄使用器材如下。

① 佳能 6D 数码单反相机。

② 佳能"50mm F1.4"镜头和"24-70mm F2.8"镜头。

③ 佳能 100mm F2.8 镜头。

(4)白平衡灰板。用于后期对色温进行校正。

(5)三脚架。对于拍摄珠宝玉器之类的小件,由于使用微距镜头进行拍摄,拍摄过程中很容易失焦,三脚架的使用显得非常必要。

(6)辅助器材。木器底座、悬挂设备(用于挂件拍摄)、毛刷和手套。使用毛刷和手套非常重要,便于清理玉器和静物台上的灰尘。

 任务评价

学生根据评价表(见表4-8),对任务完成情况进行自评或互评。

表 4-8　珠宝玉器摄影调研与考察任务评价表

评价内容	评价标准	分值	得分
产品了解情况	珠宝的名称、形状和它反射光线的特点	30	
相关器材的准备	相机、闪光灯及其他配件清单	40	
器材调试	灯光测试、相机测试	30	

 自我检测

(1)对拍摄对象是否了解?

(2)拍摄玉器需要准备哪些影室灯光?

(3)一般需要准备哪些辅助物品?

任务 2　实地拍摄

 任务说明

根据拍摄方案,本任务在摄影棚中使用影室灯完成拍摄。一般情况下,玉器拍摄不在室外完成,因为外面环境光比较杂乱,会对玉器的拍摄质量有较大影响。一般来说,产品的拍摄包括正反两张主图和细节图两部分,对于主图拍摄一般用中焦标准镜头配合小光

圈完成(对于小件则用微距镜头完成),而细节图可以使用微距镜头完成拍摄。

操作流程

(1) 确定拍摄环境,设置灯光参数。对于玉器或珠宝类器物,由于其颜色多样,一般会放在不同的背景上进行拍摄,但基本的原则是如果拍浅色的器物,会使用较深颜色的背景衬托;反之亦成立。

一般情况下,玉器拍摄需要 2~3 盏闪光灯,灯上可以使用柔光箱,但柔光箱照射的范围太大,对玉器这种小件来讲,基本就是平行光源的照射。因此,一般是使用集束型光源,在闪光灯上套 55°标准罩,并在上面安装"蜂巢",在灯前面再安放一层硫酸纸或柔光布以软化光线。有时候也使用束光筒进行更小面积的照明。根据玉器的材质,选用不同的灯光组合,在实际拍摄过程中,要根据所拍产品的效果,不断进行微调。一般情况下,辅助光源的光量为主光源光量的 1/4 或 1/2。

(2) 使用灰板配合拍摄,便于确定正确色温。对于珠宝玉器这类奢侈品,颜色是判断其品质和价值的重要因素,色温的准确显得尤为重要。配合灰板拍摄,然后进行后期重新设定色温是不可或缺。

(3) 根据拍摄商品的策划,进行现场商品布置,使用微距镜头,设置相机为 M 档(手动档),调整相应参数,进行试拍,以确定最终相机拍摄参数,相关参数设定基本和其他产品的拍摄类似。对于大件玉器作品,可以使用中焦镜头进行整件拍摄,但其局部仍要使用微距进行拍摄。

(4) 由于珠宝玉器相对来说都比较小,但是对细节的呈现要求又较高,所以一般要使用三脚架配合完成拍摄。在使用微距镜头拍摄时,景深都比较浅,即使使用小光圈进行拍摄,也很难使整个拍摄对象所有位置都非常清晰,为此,可以借助专门的微距拍摄云台,拍摄多张照片,在后期进行合并堆栈。拍摄示例如图 4-26 和图 4-27 所示。

图 4-26 和田玉籽粒"童子献寿"正反主图拍摄效果图

图 4-27　和田玉籽粒"金玉满堂"正反主图拍摄效果图

🔍 **知识链接**

1) 微距镜头的使用

在小件商品拍摄过程中，使用普通镜头很难完成任务，一般会使用微距镜头进行拍摄，微距镜头在设置时，没必要将光圈设置太大，使用比较小的光圈就可以拍摄出很好的细节。

2) 快门线的使用

对于珠宝玉器类产品在三脚架上进行拍摄，一般不直接按下快门，在有快门线的情况下，使用快门线控制相机，在没有快门线的情况下，也要设置 2s 的延时拍摄。使用三脚架拍摄照片，一定要将镜头防抖功能关掉。

3) 对焦

对于有色彩或明暗变化的珠宝玉器产品，使用单点自动对焦即可完成拍摄，但对于玉牌之类的色彩变化较小的产品，自动对焦很难完成，这时就需要打开相机后部显示屏进行手动对焦。一般会将显示屏放大 10 倍进行手动对焦设置，如图 4-28 所示。

图 4-28　和田玉籽粒"白玉观音"拍摄效果图

4) 保持环境干净

对于相对比较微小的玉器来说，使用微距拍摄，有一点儿小的灰尘就非常明显，不管灰尘是出现在玉器上，还是出现在背景衬板上，这就需要准备一个软毛刷对其进行清理，

尽量保证外部环境的干净。

5）玉器放置

拍摄玉器，选择比较粗糙的底衬进行拍摄时，玉器的摆放相对容易一些，但如果底衬面比较平滑，玉器的有些面很难放置，这就需要使用悬挂之类的方法进行拍摄，在这种情况下，有时玉器静止需要的时间比较长，有时需要几十秒才能稳定住。为追求立体效果，有可能使用反光性较强的PVC板作为底面，这样可以映照出很强的反射光影，如图4-29和图4-30所示。

图 4-29　和田玉籽粒"钟馗"正反主图拍摄效果图

图 4-30　和田玉籽粒"钟馗"局部结节拍摄效果图

任务评价

学生根据评价表（见表4-9），对任务完成情况进行自评或互评。

表 4-9 珠宝玉器摄影实地拍摄任务评价表

评价内容	评价标准	分值	得分
影视灯摆放	灯光方向、强度合理	20	
产品摆放	产品摆放多角度反映产品特点	20	
相机设置	参数设置合理	20	
最终效果	曝光准确、构图均衡、色彩真实	40	

 自我检测

（1）为什么小件玉器整体和玉器的细节要用微距镜头进行拍摄？
（2）对于玉牌之类的色彩变化较小的商品应如何保证准确对焦？

任务 3 后期修片

任务说明

通过实地拍摄，完成任务 2 中确定的拍摄内容，将拍摄的照片复制到计算机中，进行后期修图，达到最终想要的效果，如图 4-31 所示。

图 4-31 籽料山子截图最终效果

由于使用微距进行拍摄，对焦相对不容易，有时候会牺牲构图来完成拍摄，这就需要在后期进行截图处理，使拍摄产品更具有艺术性。

操作流程

（1）将所有拍摄的照片复制到计算机中。

（2）使用 Adobe Bridge 软件打开对应文件夹，查看拍摄的照片，将不能达到要求的照片删除，然后选择剩下的所有 RAW 格式的照片，使用 Photoshop 软件将其导入 Camera Raw 操作界面。

（3）根据白平衡灰板重新设置白平衡，并进行个图处理，在修图过程中，可以增加其清晰度和对比度，进行明暗细节的调整，并调整细节饱和度。

（4）对图像进行适当裁切，如无特殊要求，玉器一般会摆放在居中的位置。对环境进行压暗或提亮处理，使玉器更加突出。

（5）对所有图像进行保存，得到最终效果，如图 4-32 所示。

图 4-32　其他玉器拍摄

任务评价

学生根据评价表（见表 4-10），对任务完成情况进行自评或互评。

表 4-10 珠宝玉器摄影后期修片任务评价表

评价内容	评 价 标 准	分值	得分
颜色还原	色彩与人眼感觉保持一致	30	
调整各项参数	熟练掌握软件中各参数调整步骤	30	
最终效果	色彩真实、对比度和明暗合理	40	

自我检测

（1）如何调整照片的白平衡？

（2）怎样才能使图像中的商品更加突出？

模块五

人像摄影

　　人像摄影的目的是强调刻画人的相貌和精神状态,集中表现思想感悟和性格特征。一幅成功的人像摄影作品,是多方面综合的结果,包括摄影师对人物的神情和姿态的把握,当时的照明情况,正确的曝光和舒服的构图,高水平的后期制作等。

　　人像摄影分为肖像摄影和人物摄影两类。肖像摄影以刻画和表现人物主体的具体相貌与神态为主,而人物摄影是以表现人物主体参与的事件与活动为主,后者更具有纪实性特征。本模块主要以肖像摄影为主进行讲解。

项目一　儿童摄影

项目描述

　　儿童摄影是人像摄影的重要组成部分,它的市场很大,随着社会的发展,儿童摄影的潜力将被大大激发出来。相当多的影楼现在都专门从事儿童摄影,发展前景比较广阔。

　　虽然同为儿童摄影,但孩子的年龄段不同,身体特征和发育情况也不一样,所以拍摄方法也有所不同。

　　下面就儿童摄影的特点进行综合性讲解。

项目实施

项目在实施时分以下3个步骤。
(1) 制定拍摄内容,并准备相应器材。
(2) 实地拍摄。
(3) 后期修片。

任务1　婴幼儿拍摄

任务说明

　　婴儿摄影注重表现瞬间的纯真天性,这要求婴儿摄影师必须具有足够的爱心和耐心去引导每个小宝贝,才能拍出传神的作品。任务完成相对比较简单,只要在前期工作中准

备充分,在实际拍摄中注意引导和角度,在孩子父母等亲人的配合下,就能拍出较满意的摄影作品。

知识链接

1)百度搜索

使用百度搜索引擎,输入"婴幼儿摄影",会有大量与其相关的内容可供借鉴。尤其是一些影楼的介绍中,有相当不错的样片供大家学习。摄影师可把好的照片储存起来,学习同行的拍摄手法和风格。

2)图库网站

在一些图库素材网站上会有很多儿童摄影的套系样片,大家可以多观看学习。如中国样片网(http://www.ypian.com),如图5-1所示。

图 5-1　素材网站

操作流程

(1)准备工作如下。

① 对于婴幼儿来讲,不能进行室外拍摄,只能到家里或在摄影棚中拍摄。在室内拍照,可以将孩子放在靠近自然光的地方,使用自然光照明进行拍摄,如果光线不够,可以使用2~3盏长明灯进行照明,光线要保证柔和,尽量不要使用闪光灯。

② 确认孩子大小,带足服装,便于顾客选择,对婴儿来说,服装和装饰要尽量简单化。

③ 拍摄器材使用普通数码单反相机即可,尽量使用中焦段大光圈定焦镜头,如"35mm F2.0"或"50mm F1.4"镜头,便于近距离拍摄,也有利于突出主体。

(2）现场拍摄。

① 注意拍摄环境，确定所处的环境是柔软的，温度是适宜的。在父母的配合下，给孩子穿戴服装，因为每个孩子都是娇贵的天使。

② 调整长明灯光的位置，不要使灯光位置过高，光线不要太强。婴幼儿是无拘无束的，要对孩子进行多角度拍摄，不要只拍下甜美的微笑，而要捕捉所有表情，包括傻笑、皱眉、痛哭等。

③ 在拍摄过程中，摄影师尽量使用平视的角度拍摄照片，让孩子充满整个屏幕，或将其他一些不重要的部分虚化，使重点更加突出。

拍摄示例如图 5-2 和图 5-3 所示。

图 5-2　婴儿拍摄效果

图 5-3　幼儿拍摄效果

（3）对图像进行后期修饰。

模块五 人像摄影

任务评价

学生根据评价表(见表5-1),对任务完成情况进行自评或互评。

表5-1 婴幼儿拍摄任务评价表

评价内容	评价标准	分值	得分
灯光道具准备情况	灯光数量,灯光位置,灯光测试	20	
摄影器材准备和使用	列出拍摄器材清单	20	
拍摄效果	人物清晰,曝光准确,神态自然	30	
后期修图效果	色彩真实,人物小瑕疵修正	30	

自我检测

(1)在婴幼儿的拍摄中能否使用闪光灯,为什么?
(2)在婴幼儿拍摄现场为什么要使用大光圈浅景深进行拍摄?
(3)要使现场光线比较柔软,可以采用哪些措施?

任务2 儿童室外摄影

任务说明

儿童摄影在摄影器材的准备上比较简单,毕竟相当多的情况下以抓拍为主,但在服装和道具的准备上则复杂得多。如果天气允许,我们更愿意在室外完成儿童摄影任务,因为在大自然中,能够更容易地调动孩子的情绪,拍摄出更加自然的作品。

儿童摄影的道具并不贵,作为摄影师在平时要注意收集一些儿童的物品,如衣服、玩具、鞋帽、学习用具,当然也要专门准备一些道具,如小自行车、小提琴、比较大的篮子、花草等物品。

操作流程

(1)为出行做准备。

① 查看天气预报,预约行程。作为儿童的室外拍摄来讲,有许多工作需要提前沟通。例如,儿童的年龄是在哪个区间段,这个区间段儿童的特点是什么,他们的兴趣点会在哪里,有什么特长,家长对本次拍摄有什么预期等,这些都要提前与家长沟通好,才能制订比较合理的拍摄计划。

另外,不同的天气和拍摄地点,拍摄手法和器材会有较大的不同,要提前查看好天气预报,对拍摄地点有一定了解,才能预约比较合理的行程。

② 确认拍摄风格,找好摄影助理。在与家长充分沟通后,要确定的就是拍摄风格,如在本次拍摄中,配合环境,儿童适合穿什么样的服装,服装是由家长自带还是由摄影师提供,拍摄时需要用到什么道具,这些也要提前确认好。

一个好的摄影助理,对拍摄的成功与否影响很大。对于儿童来讲,摄影师自己是很难

147

同时完成引导、服装和拍摄等多项工作的,这就需要摄影助理的紧密配合。

③ 拍摄器材。使用普通数码单反相机机身即可,但镜头最好能多配备几个。对于相对比较内向的孩子,使用一到两支中焦镜头就可以了,如"50mm F1.4"镜头和"24-70mm F2.8"镜头。但对于比较活泼的孩子,现场就很难调动和控制,适时换用镜头就显得非常必要,除必要的中短焦变焦镜头外,还要配备中长焦变焦镜头,如"70-200mm F2.8"镜头。

(2)现场拍摄。

① 注意拍摄环境。在不同的拍摄环境中,拍摄手法和风格会有所不同。比如,拍摄具有现代风格的照片,服装和人物造型要与环境相搭配,拍摄古典风格的照片,在照片中就不能出现现代的建筑,如图5-4所示。

图5-4　校园"孔子文化周"场景拍摄

② 捕捉自然的表情。拍照的成功之道,在于抓住儿童的自然神情。请注意观察孩子日常生活中多姿多彩的活动场面,它们可能适宜拍一组照片,应立即把这类场面拍下来。为了不影响孩子,可以使用长焦镜头配合大光圈进行抓拍,如图5-5所示。

图5-5　公园孩子玩耍抓拍

有时候,好好利用广角的透视效果,会得到出人意料的效果。比如,蹲下身子进行拍

摄,能获得夸张的透视效果,使照片更具有趣味感,如图5-6所示。

图5-6　广角透视效果

在拍照过程中,一般不指导孩子摆什么姿势。但是,如果孩子喜欢自己摆出某种动作,也能捕捉到天真烂漫的表情。让孩子顺其自然地活动,会出现许多拍照的机会,拍摄效果要优于我们挖空心思设计出来的情境,如图5-7所示。

图5-7　操场诵读

一个活泼可爱的孩子,是拍出优秀儿童照的首要条件。但是,孩子的天性是多动的,他们不可能完全按照摄影师的思路进行。如果出现一些细节不调和之处,也可能会损毁照片的完美。请摄影助理配合工作,做好对孩子的引导,使摄影师能全神贯注地进行拍摄,抓住稍纵即逝的动作,是完全必要的。孩子的父母常常能提供这种帮助,但如果有一个熟悉拍摄套路和工作方法的固定助手,工作效率就会更高,因为他们可能会提供安排场

景、逗引孩子、打反光板、化妆和细节处理等多方面的帮助。

逆光拍摄儿童,有时候也是相当有效果的,但在一组照片中,此类照片不能太多。拍逆光照的黄金时间是傍晚,在太阳落下前1~2个小时,此时夕阳的光线柔和,带着金黄的光泽,很容易营造出美好的画面,拍出打动人的照片,如图5-8所示。

图 5-8　拍摄孩子的逆光照片

在阴天或太阳落山后的傍晚进行拍摄,由于光线比较柔和,光比较小,拍摄照片更容易,拍摄效果也相对较好,如图5-9所示。

图 5-9　傍晚儿童照片拍摄

一次计划好的外出游玩,也许是拍摄一组好的儿童照片的最好机会,拍摄儿童玩耍中的喜怒哀乐,记录他们生活中的点点滴滴,有时更具操作性和纪念性,如图5-10所示。

（3）对图像进行后期修饰。

模块五 人像摄影

图 5-10 儿童外拍组图

知识链接

1) 儿童外拍相机参数设置

外景儿童摄影,相对来说比较简单,因为儿童的皮肤都相当不错,除拍摄主题片外,不需要比较复杂的化妆,使相机设置与儿童的活动相契合就可以了。

一般情况下,相机的设定如下。

在闪光灯光量确定的情况下,摄影棚商品拍摄参数设置大体如下。

将相机模式设置为手动档(M 档)。

光圈:F2.8-F8。

快门速度:1/2000～1/100s。

ISO：100~400。

拍摄风格：人像。

2）使用 RAW 格式进行拍摄

在拍摄过程中，一般使用 RAW＋JPG 格式进行拍摄，JPG 格式便于图像导出，此类照片一般都拍成小图，而 RAW 格式便于后期修图，一定要将图像设置为最大。

 任务评价

学生根据评价表（见表 5-2），对任务完成情况进行自评或互评。

表 5-2 儿童室外摄影任务评价表

评价内容	评价标准	分值	得分
拍摄安排	拍摄地点、时间、人物、服装、道具等	20	
相机设置合理性	拍摄角度合理	20	
抓拍效果	人物姿态和神情自然	30	
后期处理效果	小瑕疵修正，色彩色调调整合理	30	

 自我检测

（1）联系儿童父母，进行一次有策划的儿童外景拍摄。

（2）对拍摄照片进行筛选和后期处理，及时将处理好的照片交给儿童的父母。

项目二 外景写真摄影

 项目描述

每个人都想留住自己最美的一面，随着人们生活水平和审美能力的提高，肖像写真照也大行其道。但相对于风光、静物、花卉摄影，人像摄影相对较难，因为人的表情转瞬即逝，摄影师需要透过人物的部分表情淋漓尽致地展现人物的精髓。

 项目实施

项目在实施时分以下 3 个步骤。

（1）制定拍摄内容，并准备相应器材。

（2）实地拍摄。

（3）后期修片。

任务 1 准备工作

 任务说明

本任务主要就拍摄的准备工作进行规划，包括主题选择、环境确认、器材准备、双方交

流等步骤。相对于儿童摄影,写真摄影更简单一些,但在选址方面要更用心一些,不同的外景氛围不同,从而拍摄出不同风格的写真。摄影师不必带很多器材,只要够用即可,心思反倒是要放在双方的交流上,不管是摄影前的交流,还是摄影当中的交流都显得尤为重要。

知识链接

1) 欣赏高手拍摄的照片

在网络普及的今天,有很多值得借鉴学习的网站,是摄影者的天堂,我们可以在那里学习丰富的摄影知识,欣赏海量的摄影图片,以提高自己的摄影水平。比较出名的有太平洋摄影部落(http://dp.pconline.com.cn/)、布兰卡摄影网(http://www.blanca.com.cn/)、蜂鸟网(http://www.fengniao.com/)等,上面都有人像专版,供我们借鉴学习。太平洋摄影部落人像专版如图 5-11 所示。

图 5-11　太平洋摄影部落人像专版

2) 学习大师作品

学习大师作品,借鉴大师思路,是提高水平的捷径,例如,网络摄影名人贝蓝品(http://dp.pconline.com.cn/2439704/)、铁鹰(http://dp.pconline.com.cn/714027/)、陈田、楚狂等对人像摄影师们的影响都很大。贝蓝品博客首页如图 5-12 所示。

操作流程

(1) 提前交流。

不管是见面、网络,还是电话交流,拍摄双方都要有充分的沟通,在加深了解的前提下,确认拍摄风格、拍摄地点、时间安排、化妆服装等各种细节。

图 5-12　贝蓝品摄影博客首页

（2）确认拍摄器材和人员。

在写真外拍中，使用的器材相对较简单。一般情况下，外拍地点离市区都比较远，带过多的器材徒增负担，使用一个机身加 2～3 支镜头，外加一张反光板就足够了。有时会带一个摄影助理随行，如果摄影师在两个以上，可以互相打板，不用带摄影助理。

可以带一张白平衡灰板或希必爱白平衡镜（使用方法可以查询网络）在拍摄中确定色温，但一般情况下，根据天气确定色温即可。

在出行前要检查相机电池和存储卡是否足够。

（3）提前策划出行车辆与交通。

 任务评价

学生根据评价表（见表 5-3），对任务完成情况进行自评或互评。

表 5-3　外景写真摄影准备工作任务评价表

评价内容	评价标准	分值	得分
拍摄安排	合理的拍摄计划、时间、地点、人物	50	
器材准备	器材清单	50	

 自我检测

（1）对拍摄对象是否了解，都做了哪些沟通？

（2）如何确定拍摄风格？都需要带哪些摄影设备？

任务 2 实地拍摄和后期修片

 任务说明

本部分任务是实地拍摄,根据不同的拍摄环境和事先设计好的拍摄计划进行拍摄。

根据拍摄方案,带好拍摄设备,和拍摄对象约好见面方式,乘坐交通工具到拍摄地点进行拍摄,交通安全一定要重视。

写真摄影很重要的一方面是与拍摄对象的沟通。一定要让其放松,对摄影师有足够的信任,对摄影风格理解一致,意见统一,从而能够让拍摄对象在镜头面前轻松地展现自我。

实拍过程并不难,只要根据双方的沟通和计划为参考,根据实际的场景和天气情况进行拍摄即可,如图 5-13 所示。

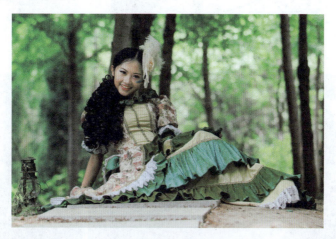

图 5-13 主题人像外拍

操作流程

1)检查器材和其他准备工作,到达拍摄地点

双方见面出发前,要再次确认化妆、服装、道具、摄影器材等各项工作的准备情况,以免到达目的地之后才发现有所遗漏。

2)环境选择

外景地点一般会选择风景比较优美或有特色的地方,人物在自然中更能体现自然甜美。可以选择花草茂盛的公园、清幽的河边、大学校园、漂亮的街、古老的建筑、一望无际的田野等。不同的季节有不同的风景,一定要注意四季的变化,根据季节选择摄影地点。春天各种花开的时候,色彩丰富,非常利于选址,如图 5-14 所示;夏天草木茂盛,只要避开阳光直射的中午即可;秋天找红叶似火或黄叶飘飞的地方;冬天万木萧瑟,但光线比夏天更软、更透亮,更适合拍摄,要是找一个雪花飘落的日子进行拍摄,那是好得不能再好了,如图 5-15 所示。

如果说到时间的选择,对阳光比较好的天气,夏天一般会选择下午 4 点以后,这时候天气也不是那么热了,太阳也开始下落,可以避免在直射光下拍摄,如图 5-16 所示。春秋

天一般在下午两三点钟开始拍摄,而就冬天而言,整天的阳光都会非常柔和,很适合拍摄。

图 5-14　公园花卉环境拍摄人像

图 5-15　雪地人像

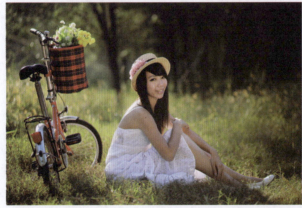
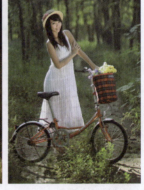
图 5-16　日光下的人像拍摄

夕阳西下的时候,可以拍摄一些逆光照片,如图 5-17 所示。

图 5-17　逆光人像

对于阴雨天气，只要光线允许，都非常适合人像拍摄，如图 5-18 所示。

图 5-18　阴天公园环境拍摄人像

3）器材选择与设置

拍摄通透的写真照片，镜头建议使用大光圈的定焦镜头，如佳能"50mm F1.4"或"85mm F1.8"，效果好，价格不贵。除了定焦头之外，为了方便，还需要使用变焦镜头，如"24-70mm F2.8"或者"F24-105mm F4.0"等镜头。有些摄影师喜欢使用"70-200mm F2.8"镜头拍人像，使用长焦端拍摄人像，更容易压缩人与景之间的距离，但由于拍摄双方距离会拉远，交流起来会变得不方便。

4）其他拍摄注意事项

很多人喜欢使用光圈优先档进行人像拍摄，这时候测光模式的选择就显得非常重要。测光模式一般有点测光、平均测光、中央区域测光和中央重点测光等，相对来说，中央重点测光、平均测光的模式更适合大多数拍摄环境。

在深林中环境较暗很容易造成拍摄的照片欠曝，拍摄时可以增加 1/3～2/3 档的曝光补偿，这样可以使画面曝光正确。

但我们更提倡使用手动档拍摄人像，因为一般情况下，人物在拍摄过程中的某段时间内所处的环境是相对不变的，使用固定的相机设置进行拍摄，更能保证照片的一致性。具体的方法是：将相机设置为光圈优先档，确定光圈和 ISO，试拍摄一张照片，查看照片的曝光情况和相应的快门参数，在保证安全快门的情况下，重新调整 ISO（当然也可以调整光圈），再试拍几张对比一下，确定正确的相机参数，然后再进入正式拍摄程序。

反光板，作为补光最方便、最简单的工具，在人像拍摄中最常用到，每次拍摄，带一张反光板是必需的。一般情况下，在正常光线里拍摄，会使用反光板的银面，而在拍摄比较温馨的儿童照片或夕阳下的逆光人像时，可以使用金面进行补光。相比来说，使用带有颗粒的漫反射反光板，反射出来的光线会更加柔和、自然，借助反光板拍摄的一组人像效果如图 5-19 所示。

作为人像拍摄，一般的最佳距离是 2～5m，使用的镜头最佳焦段在 80-135mm，在这种距离里，人和人之间的交流非常顺畅，既不会因为距离太近而产生压迫感，也不会因为相隔太远而产生交流困难的情况。

图 5-19　借助反光板拍摄的蔷薇人像组图

适当使用前景，会使画面更有趣味，添加浪漫的感觉，如图 5-20 所示。

5）后期处理

一般情况下，即使照片拍摄得不错，也要进行必要的后期处理，例如，调整对比度、自然饱和度、去痘、磨皮等操作，当然也可以对场景进行一些必要的加减处理，如图 5-21 所示。

知识链接

外景写真拍摄禁忌。

模块五　人像摄影

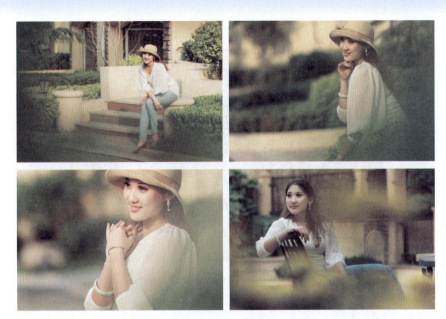

图 5-20　利用前景

图 5-21　照片后期加入云彩和飞鸟后的效果图

1）忌阳光直射

强烈的阳光会使被摄人物睁不开眼，高角度的直射阳光还会在人物脸上造成浓重的阴影，使面部明暗反差变大，显出皮肤皱纹，损害人物的形象美。

2）忌立于树下拍照

人物站在树下拍照时，阳光时常会把树叶投影到人物身上、脸上，造成斑驳的阴影，即使使用反光板补光也很难完全消除。

3）禁忌人物与有色环境过近

在明亮的光线照射下，物体的反光会增强，如离比较鲜艳的环境过近，景物的色彩会映射到人物身上和脸上，造成偏色。

4）忌补光过分

运用辅助光进行辅助照明是有效的，但要掌握好分寸，如果辅光过强，会使脸部非常

明亮,造成不自然和细节缺失,如图 5-22 所示。

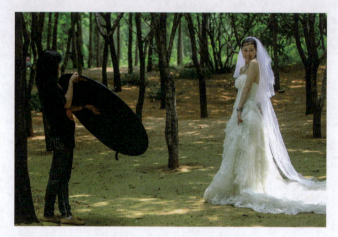

图 5-22　使用反光板对人像进行补光

5）忌依赖自动曝光档

自动曝光档只能处理一些普通的情况,并且使各张照片之间明暗变化比较明显,所以在同一个场景,尽量使用手动曝光进行拍摄。

任务评价

学生根据评价表(见表 5-3),对任务完成情况进行自评或互评。

表 5-3　外景写真摄影实地拍摄和后期修片任务评价表

评价内容	评价标准	分值	得分
准备工作	拍摄器材和拍摄计划	20	
双方交流	对风格的理解,拍摄过程的顺畅	30	
相机设置	白平衡、光圈、快门设置合理,适合既定的风格	20	
最终效果	曝光准确,拍摄清晰,风格明确	30	

自我检测

（1）请找一个拍摄对象,并拟定一份比较完整的策划书。
（2）如果拍摄的照片人物面部过黑,应该如何调整相机参数?
（3）怎样使用反光板对人物进行补光?

任务 3　棚拍人像摄影

任务说明

棚拍人像的主要目的是为了利用光影塑造人物形象,拍摄的照片要充分体现出人物的性格特征。

操作流程

1) 明确拍摄对象的拍摄意图,进行必要的沟通

摄影棚拍摄适合各种人群,又因为省略了外出交通这个环节,能够节省大量的时间,但由于缺乏环境的配合,就对塑造人物形象提出了更高的要求,这种情况下,摄影师和拍摄对象的交流沟通就显得更加重要了,在没有充分沟通的情况下,很难拍出令人满意的照片。

2) 准备灯光和背景

摄影师对灯光必须有较深的理解,比如,使用夹光可以使胖的人显得瘦一些,使用蝴蝶光或环形光可以把瘦脸美女塑造得更加生动,使用伦布朗光可以塑造男性刚毅的一面,使用轮廓光可以把人物从背景中较好地分离出来等。

3) 影棚拍摄

男性一般使用单灯拍摄塑造其形象,以充分表现男性棱角分明的刚毅一面。使用单灯要注意的是很难拍出人物的眼神光,容易造成人物眼神空洞无神采,使得人物缺乏灵性,如图 5-23 所示。

图 5-23 缺乏眼神光,会使人显得没有灵性

有时候,可以用单灯来塑造眼神光,这样会有较大的局限性,显然除非面部侧向光源处才能达到这种效果,如图 5-24 所示。

图 5-24 面部部分朝向光源可以有眼神光出现

但更多的是使用反光板或其他弱光源来完成眼神光的塑造。反光板要借助单灯的光线照射再柔和地反射到人的面部,并同时在眼中塑造出眼神光,这一般需要一个摄影助理完成,而有些弱光的长明光源或离人物较远的柔光箱可以比较好地解决这个问题,同时也

会使面部的光比不那么大。

4）选片，进行后期处理

将所有照片复制到计算机中，使用 Adobe Bridge 对照片进行评级筛选，最终选出符合要求的照片，在 Adobe Photoshop 的 Camera Raw 插件中打开，进行修图并保存，必要时在 Photoshop 中继续精细修图或做一些图像风格处理。

 任务评价

学生根据评价表（见表5-4），对任务完成情况进行自评或互评。

表5-4　棚拍人像拍摄任务评价表

评价内容	评价标准	分值	得分
交流与准备	确定人物和拍摄风格	30	
拍摄效果	人物清晰，光线适中，色彩准确，构图合理	40	
后期制作效果	去掉小瑕疵，局部明暗调整到位	30	

 自我检测

（1）单灯人像拍摄时灯光应该怎样摆放？

（2）辅助光源的作用是什么？应该如何摆放辅助光源？

模块六

其 他 摄 影

除了前 5 个模块讲到的摄影类别之外,还有一些摄影题材也是喜闻乐见的,比如,舞台拍摄、博物馆参观拍摄及花卉摄影等在本书中没有单独分类,把这些题材都放到本模块中介绍。

项目一 舞台演出摄影

生活中我们经常接触到各种文艺晚会、戏剧演出等,舞台摄影也是摄影师需要掌握的一个门类。拍摄舞台演出要做到 8 个字:"台前幕后,上蹿下跳。"在舞台演出中,后台的拍摄也很重要,演员化妆和彩排都是很好的拍摄题材,这一类的照片也经常在国内外摄影赛事中获奖。另外,应对舞台光线也是拍摄中需要解决的一个难题。

一般来说,舞台灯光根据不同演出场景的需要采用不同光源,以此来营造特殊气氛。多类型光源的运用不仅光线的色温变化多样,而且时明时暗,摄影师很难捕捉画面,这对摄影师来说是一个较大的挑战。

项目描述

本项目主要培养摄影初学者在舞台演出活动中的捕捉能力,提高拍摄技巧。

项目实施

项目在实施时分以下 2 个步骤。
(1) 前期准备与制定拍摄内容。
(2) 根据演出时间进行现场拍摄并后期修片。

任务 1 前期准备与制定拍摄内容

任务说明

根据拍摄主题,提前了解相关知识,并做好相应准备。

知识链接

1) 舞台审美

拍摄舞台演出要做到的 8 个字"台前幕后,上蹿下跳"。就是要求摄影师不停地移动,演出前和演出后拍摄演员后台化妆卸妆,演出中也要移动位置,从不同的角度拍摄。一张优秀的舞台摄影作品,应包含构图美、影调美、造型美、动感美等要素。

构图美:舞台摄影艺术的美感,首先是通过照片的画面构图体现的。一幅构图美的舞台摄影作品应该主题突出、层次分明、画面均衡,如图 6-1 所示。

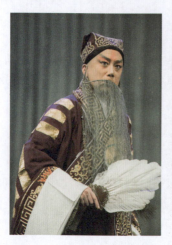

图 6-1 舞台构图

影调美:当前舞台美术设计水平日新月异,舞台灯光形式繁多,这为影调处理的多样化提供了良好条件。舞美装置和灯光调度是随剧情与剧中人物情感变化而不断变化的,时而呈现暖色调,时而呈现冷色调,时而呈现低调,时而呈现高调,因此把握好舞台摄影的影调,对烘托主题,突出人物性格起着重要作用,如图 6-2 所示。

图 6-2 民族舞蹈

造型美：造型美是舞台表演艺术最基本的特征。通过相机，把舞台演员的表演姿态和神态中最动人、最感人之处定格下来，如图 6-3 所示。

图 6-3　定军山

动感美：动感美在舞台摄影艺术中是最具魅力，也是最难把握的表现形式。在舞蹈、杂技、戏曲、武打等表演中，演员的形体动作可能幅度很大，很激烈，甚至令人目不暇接，然而摄影者一旦捕捉到这其中的美妙瞬间，必然是一张动感效果极强的佳作，如图 6-4 所示。

图 6-4　袋鼠妈妈

2）自定义白平衡和自动白平衡的使用条件

舞台和大型广场演出的照明基本是纯粹的人工光线，这给白平衡和曝光带来了不少困难。我们可以把类似光源分为两种，一种是稳定的光源，如固定照明灯等，在整场演出期间都不会有大的变化的光源。这种情况下，可以在演出正式开始前进行试拍，看看相机的自动白平衡是否可以有效校正低色温。如果自动白平衡模式不行，最好采用自定义白平衡自行设定。另一种是不稳定的光源，如效果灯和追光灯。在这种环境下，光源的强度和色温变化多样，难以控制。不妨干脆把相机设置到自动白平衡模式，由相机完成复杂的

光线判别,如图 6-5 所示。

图 6-5　自动白平衡效果

操作流程

(1) 通过百度等网络搜索工具查询所要拍摄的舞台演出题材的特点并适当做笔记。
(2) 查询演出地点和时间,确认网络购票还是剧场直接售票。
(3) 查询同类演出的网络图片,作为自己拍摄的参考。
(4) 制定拍摄内容,制订拍摄计划。
一般来说,拍摄计划包括以下内容。

① 后台花絮:提前 1 小时左右到达,进入后台拍摄演员化妆等花絮。后台拍摄并不是每一个摄影师对方都会接待,一定要提前联系确认。

② 舞台全景和特写。当前的剧场都非常正规,每一台演出至少都有节目单,甚至会对每一个节目或剧情发展都有相当正规的介绍,能通过网络或其他途径提前获得节目单,对拍摄都有很直接的引导意义。

③ 器材准备:准备相机、合适的镜头、三脚架、电池、存储卡、快门线等。

④ 交通安排:到演出地点需要选择路线和交通工具,这些都要提前安排好。

任务评价

学生根据评价表(见表 6-1),对任务完成情况进行自评或互评。

表 6-1　舞台演出摄影前期准备及制订计划任务评价表

评价内容	评价标准	分值	得分
演出类型	写出演出剧目及特色	30	
时间地点	明确时间、地点、人物	20	
器材准备	列出器材清单	30	
交通安排	制订出行计划	20	

模块六 其他摄影

📝 知识扩展

在拍摄前最好在网上观看类似题材的演出视频,了解京剧、话剧、舞台剧、杂技、文艺演出等不同艺术形式的舞台表演特点,把握演出中剧情演进、灯光变化、演员的情感变化和动作节奏等,这样在拍摄中就会有一个提前预判,对拍摄大有益处。

📚 自我检测

检查拍摄计划,重点检查器材准备情况。

任务2 实地拍摄

📖 任务说明

抓住最美的瞬间:拍摄后台花絮时,在不打扰演员工作的情况下多与他们沟通交流、相互熟悉,同时也可以把拍好的照片给他们看,赢得他们的信任,这样他们在化妆时和演出准备时就会更加自然。舞台演出时的拍摄,要求摄影师要投入,在观众的眼中,舞台上的每个瞬间都那么优美,但在摄影者的快门中就不一样了。特别是拍摄演出者时,她可能闭眼、皱眉,可能在舞蹈的高速旋转中我们拍到的只是一个背影,可能我们试图拍摄一个舒展的弹跳,但最后留下的是一个落地的瞬间,所以摄影师的注意力要高度集中,利用自己之前的准备工作,做好预判来拍下演员精彩的瞬间,如图6-6所示。

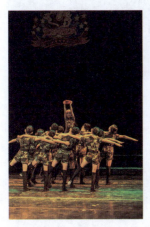

图6-6 瞬间

🔍 知识链接

中央重点测光:中央重点测光是一种测光模式,拍摄舞台演出往往采用这种测光模式。中央重点测光模式比平均测光要更精准些。因为舞台摄影时常常会将主体安排在画面中间,因此使用该模式,从整个画面测量照度,但将测量重点放在位于取景器中央的一块区域,以中间为主,同时适当兼顾周围环境亮度,具有很强的实用性。中央面积因相机不同而异,占全画面的 20%~30%。

操作流程

（1）准备好相机、存储卡、电池、三脚架和拍摄计划。

（2）提前1~2小时到达演出场地，和演出负责人员进行沟通，确认能否拍摄后台演员的化妆和演练过程，很多演员是非常配合拍摄的，他们也很希望能够让人了解到他们台下的辛苦，如果确认能够将来把照片通过电子邮件传给演员，他们会非常高兴。拍摄效果如图6-7所示。

图6-7 后台化妆组图

类似于图6-8中拍摄到的演员特写镜头，在舞台表演过程中，是不可能拍到的。

图6-8 演员面部特写

（3）对相机进行设置。

相机设置注意以下几点。

① 设置光圈优先。一般情况下，舞台摄影主要使用A档（光圈优先）拍摄。但有时候

为了追求特殊效果,如运动较快的情况下,高速抓拍,或追求较慢的流动效果,则会使用 M 档(手动档)进行拍摄,如图 6-9 所示。

图 6-9 舞动的旋律

② 设置光圈大小。一般化妆间和后台灯光偏暗,可以采用大光圈镜头拍摄,拍摄演出时,使用长焦大光圈效果更好。

③ 打开镜头上的防抖功能。

④ 白平衡设置为自动。

⑤ ISO 设置为 100~600。

(4) 按计划逐步完成拍摄内容,拍摄时要注意主体清晰和画面简洁。

京剧等传统戏剧的拍摄,除武打类曲目之外,都是以唱为主,场景和光线变化都不大,相对来讲拍摄比较容易,但演员的动作都有一定的节奏,一般都会选择动作完成时的定格点进行拍摄,如图 6-10 所示。

图 6-10 京剧拍摄

对于儿童舞蹈或健身操比赛,虽然动作和移动都不少,但移动空间有限,可以使用较快快门速度进行拍摄,如图 6-11 所示。

对于演讲类节目演员基本没有太多的动作和位置移动,可以参照人像拍摄的方法进行实拍,如图 6-12 所示。

(5) 后期修片。舞台摄影作品的后期在保证真实的同时可以增加一些艺术性,主要调整以下几点。

图 6-11 舞蹈拍摄

① 调整曝光：拍摄中难免出现曝光不准的时候，后期增加或降低曝光度，如图 6-13 所示。

图 6-12 相声拍摄

图 6-13 调整曝光后的舞台照

② 调整对比度和清晰度：让照片更加清晰。
③ 局部提亮或者压暗。
④ 降低噪点。
⑤ 调整色温，让照片拥有合适的色调。

 技巧提示

（1）多采用高速连拍模式：例如，一个舞蹈演员的弹跳过程，我们拍下3～5张照片，其中出现最舒展姿势的概率自然比单张拍摄高了很多。

（2）如果有可能，事先联系演出的主办者以获得许可，或得到一个更适合拍摄的位置。

（3）不要使用闪光灯，闪光灯不仅会干扰观众，更会影响演出者，而且破坏了演出的光线环境，拍摄效果也不一定好。

（4）先不要急于删除不理想的照片，我们还可以使用各种图像软件进行后期处理，有可能使照片起死回生。

（5）选择合适时机设置慢速快门，模糊的画面有时会更好地表现动感，而光线和人物运动的轨迹结合会很有创意，如图6-14所示。

图6-14 慢速快门拍摄舞蹈

 任务评价

学生根据评价表（见表6-2），对任务完成情况进行自评或互评。

表6-2 舞台演出摄影实地拍摄任务评价表

评价内容	评价标准	分值	得分
构图	构图合理，画面均衡	30	

续表

评价内容	评价标准	分值	得分
人物	人物清晰,姿态自然	25	
剧情	一组照片展示剧情的发展变化	25	
后台	化妆、卸妆花絮	20	

知识扩展

如背景有大面积的灯光或者背后是 LED 大屏幕,按照相机自动测光值拍摄出来的照片会偏暗。有两种方法可以解决拍摄出来的主体曝光不足的问题:一是利用曝光补偿功能,增加一档或者两档曝光速度;二是利用相机手动档拍摄,在画面显示正常曝光的情况下,调慢 1~2 档曝光速度。

自我检测

(1) 如何与剧组人员沟通以便拍摄后台化妆?
(2) 什么是白平衡?如何设置相机白平衡模式?

项目二 博物馆摄影

近年来,各地博物馆都已面对公众免费开放,它是一个集地域历史、文化、艺术精髓的展现之地,也是人们喜欢去的地方。大部分博物馆为了突出展品,都会为展品打上不同角度的灯光,同时,展览厅内灯光幽暗,又有玻璃罩阻隔,这些因素都会令拍摄难度加大,国内大多数博物馆不允许带三脚架,在这种情况下,怎样在参观博物馆内拍出好照片呢?

项目描述

该项目主要培养摄影初学者在博物馆拍摄展品时掌握基本的拍摄技巧和对光线与构图的把握能力。

项目实施

项目在实施时分以下 2 个步骤。
(1) 前期准备与制定拍摄内容。
(2) 根据计划实地拍摄及后期修片。

任务 1 前期准备与制定拍摄内容

任务说明

中国国内的大型博物馆目前基本上都允许游客使用相机拍摄。但是,不同的博物馆对拍摄有不同的规定,几乎所有博物馆都不允许使用闪光灯,因为闪光灯的瞬间光照强度较大,极有可能对馆内展览的文物造成影响。另外,多数博物馆不允许使用三脚架。因此,在进入博物馆参观之前,有必要向博物馆工作人员了解有关使用相机拍照的具体规

定。通常,有一种情况是不允许拍摄的,一些特殊展览的展品从别的博物馆转展或向私人收藏者租借,因为租借的展品并不附带其他许可,所以博物馆对这种特殊展览不允许拍摄。这样的展览一般会在展厅门口设置不允许摄影的标志,同时,工作人员也会对携带相机参观的观众进行提醒。此时的正确做法是关掉照相机电源,专心欣赏展品。除此以外,博物馆都欢迎观众拍摄本馆拥有的收藏品,方便文化艺术的传播,如图 6-15 所示。

图 6-15　中国国家博物馆展览的青铜器

操作流程

(1) 通过百度等网络搜索工具查询所要拍摄博物馆藏品特点。

(2) 查询该博物馆的网络图片,作为自己拍摄的参考。

(3) 根据拍摄内容制订拍摄计划。一般来说,拍摄计划包括以下内容:镇馆之宝、馆藏珍品、展品局部特写以及博物馆建筑内部特色,如图 6-16 所示。

图 6-16　博物馆展览的佛造像

（4）主要是器材准备：相机、镜头、电池、存储卡等。准备器材时要注意使用大光圈镜头，有微距功能的更佳。

任务评价

学生根据评价表（见表 6-3），对任务完成情况进行自评或互评。

表 6-3　博物馆摄影前期准备及制订计划任务评价表

评价内容	评价标准	分值	得分
选定博物馆	名称及藏品特色	30	
器材	列出拍摄器材清单	30	
拍摄内容	制定拍摄内容及往来交通	40	

知识扩展

不同的博物馆有不同的藏品特色，也有不同的镇馆之宝，拍摄之前要了解这些信息，不但对拍摄有好处，更有意义的是丰富了自己的知识。

任务 2　实地拍摄

任务说明

在进入博物馆的前 10 分钟内不要立即拍摄，要尽量了解博物馆的展厅分布和展览内容并确定参观的优先次序与行动路线，这样才能在有限的时间内尽可能多地参观和拍摄作品，也使拍摄的作品比较有序，方便后期整理。另外，利用进入博物馆内的前 10 分钟来调整状态，舒缓疲劳，这样有利于手持拍摄时减少抖动，保持画面的清晰度。在拍摄时尽量保持呼吸舒缓、均匀和相机稳定，按快门的动作要柔和，尽量减少按快门时的相机移位和震动。

知识链接

镜头防抖：镜头防抖就是在镜头中设置专门的防抖补偿镜组，根据相机的抖动方向和程度，补偿镜组相应调整位置和角度，使光路保持稳定。最著名的有佳能 EF IS 系列镜头、尼康 VR 系列镜头，最近适马公司也成功开发了 OS 系列镜头。此外还有机身防抖，比如，奥林巴斯微单，机身防抖是在机身内部设计一个震动感知器，它能解析手抖动幅度，而将感光组件向反方向移动，以抵消手抖的作用，拍出清晰的图像。

在博物馆内开启镜头的防抖功能对手持拍摄来说大有好处。

操作流程

（1）准备好摄影器材，确认器材能够完成拍摄。

（2）对相机进行设置。

相机设置时应注意以下几点。

① 设置速度优先。本任务使用 S 档（Tv 档），即速度优先模式，根据拍摄时镜头的焦距，使用高于安全快门的速度进行拍摄，如图 6-17 所示。

图 6-17　博物馆展览的鎏金佛像

② 对焦设置和光圈设置。使用单点对焦拍摄文物，文物是静止的，摄影师有充分的时间调整对焦点，得到自己想要的画面，如图 6-18 所示。使用镜头的最大光圈拍摄展品局部细节。在博物馆拍摄经常使用定焦大光圈镜头，如尼康 AF-S 50mm F1.4 G，适马 35mm F1.4 DG HSM ART。如果镜头有防抖功能，一定要使用这项功能。拍摄展品整体时适当缩小光圈数值，让文物整体尽量前后清晰，如图 6-19 所示。

图 6-18　青铜器局部细节

③ 白平衡设置为自动。不同展厅采用的灯光不同，拍摄时使用白平衡自动设置，让相机自动识别不同场景的光照特征，如图 6-20 所示。

④ ISO 设置为 100～1600。博物馆内灯光偏暗，在保证安全快门速度的情况下尽量使用低 ISO 数值，保证画面质量。ISO 超过 800 时容易出现噪点，不得已的情况下使用 1600 数值以内拍摄，画面中的噪点是可以接受的，如图 6-21 所示。

⑤ 拍一张使用回放功能看照片拍摄情况，主要观看直方图，检查曝光是否正常。博物馆内光线强度变化大，尤其是文物被多盏灯光照射，而周围却一片漆黑时，相机的自动曝

图 6-19　馆藏青铜器

图 6-20　国家博物馆展览的青铜器和瓷器

图 6-21　博物馆展出的玉器

光会产生一些偏差,文物的高光部分容易曝光过度,多拍摄,多检查。

(3) 按计划逐步完成拍摄内容,拍摄时要注意主体清晰和画面简洁,先观察从不同角度看到的文物特征,然后再决定拍摄角度。拍摄时去掉镜头的遮光罩,然后尽量把镜头前端贴近文物的玻璃罩,或者镜头前端顶在玻璃上用手稳住相机,这样拍出来的照片更加清晰,不受玻璃罩上的污渍干扰,如图6-22所示。

图6-22 博物馆展出的瓷器和青铜器

(4) 进行后期修片。博物馆摄影的后期制作主要表现文物本身的特性和内涵,可以增强画面艺术性,主要调整以下几点。

① 调整曝光:对于曝光不足或曝光过度的照片进行调整,如图6-23所示。

图6-23 博物馆展出的青铜器1

② 调整对比度和清晰度:让照片更加清晰。

③ 局部提亮或者压暗,让高光部分曝光正确,暗部能体现出文物细节,如图6-24所示。

④ 降低噪点。

⑤ 调整色温,让照片拥有合适的色调。例如,佛造像一般调整为暖色调,画面更具备温暖感,如图6-25所示。

图 6-24　博物馆展出的青铜器 2

图 6-25　博物馆展出的青州佛造像

技巧提示

（1）拍摄时穿黑色或暗色服装避免玻璃反射。

（2）拍摄个体较大的对象，可以稍微调小一点光圈让景物保持在景深范围，但是因为环境光线不足，建议最小的光圈为 F5.6，如果是广角的一端不妨使用最大的光圈，这样对景深影响不多，但能有效降低 ISO 值，令相片质量更佳。

（3）拍摄展品特写：在拍摄特写时，使用最大光圈，用浅景深效果来突出展品。

（4）从侧面拍：面对博物馆中琳琅满目的展品，如果一味地从正面拍摄，不免会使照片显得呆板、生硬，缺少摄影的语言和独特的角度，因此，摄影师可以在拍摄前围着展品转

一转，看看有没有什么更好的拍摄角度，采用侧面的拍摄角度往往可以更加凸显展品的立体感，如图 6-26 所示。

图 6-26　青铜器上的兽钮

任务评价

学生根据评价表（见表 6-4），对任务完成情况进行自评或互评。

图 6-4　博物馆摄影实地拍摄任务评价表

评价内容	评价标准	分值	得分
色彩构图	曝光准确，色彩真实，构图合理	30	
特色藏品	特色藏品的特写和多角度拍摄	60	
人文	藏品与观众的关系	10	

知识扩展

在镜头焦段的选择上，"35mm F1.4"和"50mm F1.4"大光圈镜头非常实用，是拍摄展品特写时的重要武器。

项目三　花卉摄影

一年四季，我们的生活都与鲜花为伴。各种花卉按照不同的时令开放，为我们的生活装点出各种色彩。大部分人都会以为花卉的拍摄非常简单，因为它们是静态的，色彩绚烂，环境光线往往都很不错，所以拍摄一张好的花卉照片几乎不需要技巧。真是这样吗？当然不是，拍好花卉需要很强的技巧。

项目描述

该项目主要培养摄影初学者在花卉摄影中学会取景，学会对光线和构图的把握能力。

项目实施

项目在实施时分以下 2 个步骤。
(1) 前期准备与制定拍摄内容。
(2) 根据计划实地拍摄及后期修片。

任务 1　前期准备与制定拍摄内容

任务说明

不同季节有不同的花卉开放,根据自己所处的时间,选择合适的花卉题材进行拍摄。

知识链接

时令花卉:比如,春天的时令花卉是桃花、杏花、玉兰、迎春花、樱花、芍药、牡丹、郁金香;夏天有荷花、紫薇、紫荆、玫瑰、大丽花、海棠;秋天有菊花;冬天有梅花等,简单地说就是在自然季节下开放的花卉。值得注意的是,不同地域的时令花卉也有所不同。

操作流程

(1) 通过百度等网络搜索工具查询所要拍摄花卉的特点。
(2) 查询该花卉的网络图片,作为自己拍摄的参考,如图 6-27 所示。

图 6-27　盛开的郁金香

(3) 根据拍摄内容,制订拍摄计划。
一般来说,拍摄计划包括以下内容。

① 摄影地点:去哪儿拍,提前选择几个理想的拍摄地点,做好对比,然后决定一个或几个最理想的拍摄地点。例如,在北京的摄影师,春天可以到玉渊潭公园拍摄樱花,夏天可以到圆明园拍摄荷花等。

② 拍摄时间:如果在户外拍摄,拍摄时间一般安排在上午日出后到 10 点,或者下午

3点到日落前,这个时间段的光线适合拍照。但需要注意是,某些花卉的开放是有时段的,例如,荷花开放较佳的时间是早上6点至8点,该时间段的荷花最富勃勃生机。而到接近中午时花瓣会全部收拢,仍然变成花蕾。

③ 器材准备:相机、镜头、三脚架、电池、存储卡、快门线等。

 任务评价

学生根据评价表(见表6-5),对任务完成情况进行自评或互评。

表6-5 花卉摄影前期准备及制订计划任务评价表

评价内容	评价标准	分值	得分
花卉题材特点	拍摄花卉的名字和特点	30	
拍摄地点和时间	确定时间、地点	20	
器材准备	列出器材清单	30	
交通安排	安排好往来交通	20	

知识扩展

花语:了解你所要拍的花卉题材,深入了解这种花的特性和它所代表的文化以及情感元素是非常重要的。比如,玫瑰代表爱情,莲花代表高洁等。

任务2 实地拍摄

 任务说明

走入花的世界时,不要着急进行拍摄,先放下设备,在花间漫步,享受一下大自然美丽馈赠的同时,对它们进行非常详细的观察:花的大小形状、群花灿烂、单株的质感、光线的方向等,要把花当作人拍摄,在心中和花进行交流,仔细观察花在不同角度、不同光线下的美,逐渐熟悉之后在心中设定所要拍摄的景象,拍摄就水到渠成了。

知识链接

如果你想拍出有视觉冲击力的照片,必须从我们日常很少看的角度拍摄。也就是说,不要总是站着俯拍,而是要学会蹲下来,选择与它们水平的角度去拍,如图6-28所示。有一件事是专业摄影师常做而为业余爱好者所忽略的,如果你想拍出好的花卉照片,你要随时准备跪在地上或躺在地上找到较低的拍摄角度。

操作流程

(1)准备相机、存储卡、电池、三脚架等设备和拍摄计划。

(2)对相机进行设置。

相机设置时应注意以下几点。

① 设置光圈优先。本任务建议使用A(Av)档,即光圈优先模式。

图 6-28　低角度拍摄的郁金香

②　设置光圈大小。使用镜头的最大光圈或最大光圈缩小一档拍摄。花卉摄影时,室外环境往往比较复杂,背景中常有很多杂草或者枝条,使用大光圈时把纷乱的背景虚化,突出拍摄主体,如图 6-29 所示。

图 6-29　春天的玉兰花

③　白平衡设置为自动。
④　ISO 设置为 100。在室外光线充足时,把 ISO 设置为 100,保证画面质量。
⑤　拍一张使用回放功能看照片拍摄情况,主要观看直方图,检查曝光是否正常。
（3）按计划逐步完成拍摄内容,拍摄时要注意主体清晰和画面简洁,摄影师要多角度、多景别拍摄。除了低角度拍摄之外,还要拍摄大场景和局部微距,如图 6-30 和图 6-31 所示。
（4）使用微距镜头(如佳能 100mm F2.8 镜头)拍摄,突出花的细节。
（5）进行后期修片。
一般来说,花卉摄影作品后期可以增强艺术性,主要调整以下几点。

模块六 其他摄影

图 6-30 郁金香花海

图 6-31 微距镜头拍摄的花蕊

① 调整曝光：拍摄中难免出现曝光不准，后期增加或降低曝光度。
② 调整对比度和清晰度：让照片更加清晰，如图 6-32 所示。

图 6-32 盛开的郁金香

183

③ 局部提亮或者压暗，把主体的曝光提亮，但不能曝光过度。把背景和其他干扰元素压暗一些，这样就让主体更加突出，如图 6-33 所示。

图 6-33　盛开的玉兰花

④ 降低噪点。
⑤ 调整色温，让照片拥有合适的色调，如图 6-34 所示。

图 6-34　阳光下的郁金香

 技巧提示

（1）把花当作人来拍，融入自己的情感，如图 6-35 所示。
（2）有云的阴天光线比较柔和，适合拍摄花卉。
（3）可以抓拍花丛中的蜜蜂，突出鲜花的盛放，如图 6-36 所示。

 任务评价

学生根据评价表（见表 6-6），对任务完成情况进行自评或互评。

模块六 其他摄影

图 6-35 孤独

图 6-36 采蜜

表 6-6 花卉摄影实地拍摄任务评价表

评价内容	评价标准	分值	得分
主题	拍摄出花卉的特征	30	
色彩构图	色彩真实，构图合理，画面均衡	40	
后期	去掉瑕疵和噪点等	30	

📝 知识扩展

拍摄花卉时镜头一般采用 24-70mm 焦段和微距镜头，除了专业微距镜头拍摄之外，还有近摄镜和微距接圈两种形式能拍摄到微距效果。

近摄镜的优点是能保留测光、AF 等相机镜头的电子功能。既然能称上"镜"那它就会有玻璃，缺点就在玻璃上。玻璃的弱点是它多多少少要导致光学质量的下降，而且受到镜头滤镜口径的限制，其通用性相对的就不会很强。但由于它能基本达到近摄的效果，拍

185

出普通镜头无法达到的效果,也得到了一定程度的应用,但肯定它是走近"微距"摄影最无奈地选择了。

近摄接圈的优点是其通用性非常强,相同卡口的镜头,即使滤镜口径不一样也可以通用。而且由于近摄接圈没有玻璃,它不会影响原有镜头的光学质量,最终成像完全是原镜头的光学表现,所以它的应用概率要大大好于近摄镜。但它的缺点一是大多数廉价接圈没有电子触点,无法保留自动对焦和测光功能;但只要使用得当,是一个非常好的选择,就是专业摄影师也常常使用它。作为业余摄影爱好者这是一个非常不错的选择。

 自我检测

如何利用近摄接圈拍摄花卉的微距照片?